Basic
Painting

绘画的 基础！

彩色铅笔技法入门教程

飞乐鸟 著

人民邮电出版社

北京

图书在版编目（CIP）数据

彩色铅笔技法入门教程 / 飞乐鸟著. -- 北京 ：人民邮电出版社，2024.2
（绘画的基础！）
ISBN 978-7-115-62253-2

Ⅰ．①彩… Ⅱ．①飞… Ⅲ．①铅笔画－绘画技法－教材 Ⅳ．①J214.1

中国国家版本馆CIP数据核字(2023)第161269号

内 容 提 要

　　这是一本专为初学者编写的彩色铅笔绘画技法教程书。书中详细介绍了彩色铅笔绘画的基本知识、工具和材料，以及各种实用的技法和步骤。作者以简明易懂的语言讲解了如何运用彩铅绘制出具有立体感和丰富色彩的作品。书中包含了大量的实例和练习，让读者可以跟随教程一步步掌握彩铅绘画的基本技巧。同时，作者还分享了一些实用的创作心得和方法，帮助读者在创作过程中更加轻松地表达自己的创意。无论是想学习彩铅绘画的初学者还是已经有一定基础的爱好者，都可以从本书中获得丰富的灵感和技巧，提高自己的绘画水平。

　　本书适合自学绘画的初学者或想快速提升绘画能力的绘画爱好者学习使用，也适合相关培训机构参考教学。

◆ 著　　　　　飞乐鸟
　　责任编辑　　许　菁
　　责任印制　　周昇亮

◆ 人民邮电出版社出版发行　　北京市丰台区成寿寺路 11 号
　　邮编　100164　　电子邮件　315@ptpress.com.cn
　　网址　https://www.ptpress.com.cn
　　北京九天鸿程印刷有限责任公司印刷

◆ 开本：787×1092　1/16
　　印张：10　　　　　　　　　　2024 年 2 月第 1 版
　　字数：180 千字　　　　　　　2024 年 2 月北京第 1 次印刷

定价：49.80 元

读者服务热线：(010)81055296　印装质量热线：(010)81055316
反盗版热线：(010)81055315
广告经营许可证：京东市监广登字 20170147 号

这是一本从"自学彩色铅笔"的角度出发，针对广大"自学者"量身打造的彩色铅笔（后简称为"色铅笔"）绘画自学书。

全书分为几大板块：工具选择、入门技巧、临摹练习、写生创作，真正做到从"入门技巧"到"写生创作"全线贯穿。在"入门技巧"部分，重点抓住了大家自学时的几个难点，如形体问题、用色问题、用笔技巧和整体把控等，深入分析，力求讲懂讲透。书中每个知识点都配有相关案例进行巩固，以加深理解，大家可以带着问题去练习，带着问题去临摹。在技法的讲解上更是保证细致、实用和贴心，让大家真正能学以致用，运用所学技法完成自己的创作。

本书还设置有"给小白的自学计划书"，为还在迷茫的同学制订一个科学的自学计划。还增设了"自我检测"环节，让大家清楚地了解自己的作品处在什么样的水平，要怎样改进。

自学并不难，重要的是找对方法，掌握实用靠谱的绘画技巧，然后坚持练习！每个人都可能成为高手！

前言

小白离高手有多远？

给小白的
自学计划书

	最终目标	现状 （根据自己的情况填写）	与目标的差距 （根据自己的情况填写）
色铅笔 基础技法 （自学时参考本书第2章）	能熟练运用色铅笔画出均匀的色块，能快速叠画出自己想要的颜色，涂出漂亮的渐变色		
起 形 （自学时参考本书第3章）	能准确地画出物体的外形，画出漂亮的线稿		
立体感 （自学时参考本书第5章）	能充分地描绘出物体的立体感，让画面变得细腻逼真		
画出 完整作品 （自学时参考本书第6章）	能够临摹出一整幅完整作品，达到较高的相似度和完成度		
写 生 （自学时参考本书第7章）	能够独立地完成写生创作，画出让自己满意的写生作品		

阶段 1	阶段 2	阶段 3	阶段 4	阶段 5	阶段 6
每天花半小时足够啦					
熟悉色铅笔的使用，学会控制下笔力度	进行大量的笔触练习，熟练画出想要的笔触	做平涂练习，用色铅笔给一些花纹平涂颜色	尝试用不同的颜色来叠色，熟悉叠色效果	进行渐变色的练习，画出过渡自然的渐变色	
每天花 1 小时来练习吧，毕竟起形很重要嘛					
进行观察练习，分析物体的外形、结构及透视	临摹已经完成的线稿，学习概括线稿的方法	用实物进行大量的起形练习			
到这个阶段，平均每天花 1 小时来练习吧！一定能让你成为画立体感的高手					
观察物体，学习分析它们的明暗关系	画颜色简单的物体，用颜色的变化来表现明暗	临摹立体感强的画作，学习描绘明暗关系			
辛苦一点，平均每天花 1.5 小时来练习，不用每天画完一张作品，但一定要坚持把作品完成					
从简单静物作品开始临摹，分析颜色用法、立体感的营造	临摹外形稍微复杂、质感突出、画面精细、完成度高的作品	临摹组合作品，学习处理复杂的明暗表现及空间关系	尝试临摹人物及风景		
平均每天花40~60分钟来练习，可以简单地写生，也可以完成复杂的长期写生。这是需要长期坚持的事					
用光影关系清晰的照片写生	单体静物写生	组合静物写生	尝试动物、人物写生	到户外进行风景写生	

可能有点枯燥，但是要加油呀~

能做到这一步，你真的很棒！

自学练习完成，恭喜你成为高手！

目录

第❶章 选择合适的色铅笔绘画工具　9

第❷章 色铅笔绘画的入门基础技法　21

第**3**章 线稿是色铅笔绘制的基础　**41**

第**4**章 提升色铅笔画的精致度方法　**53**

第 **5** 章 增强物体立体感的方法 **71**

第 **6** 章 提升画面作品感的方法 **87**

第 **7** 章 写生 **135**

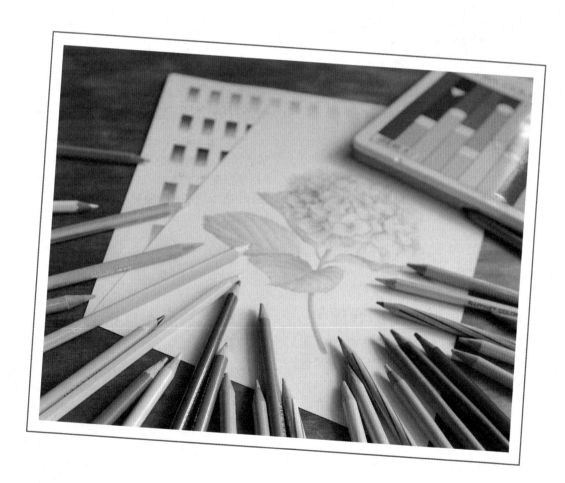

第❶章

选择合适的色铅笔绘画工具

1.1 认识色铅笔的特性

色铅笔作为色铅笔绘画中最重要的工具,大家对它的了解有多少呢? 每一支色铅笔都有自己的特点,我们只有清楚它们各自的特点,才能根据需求挑出适合自己的色铅笔。

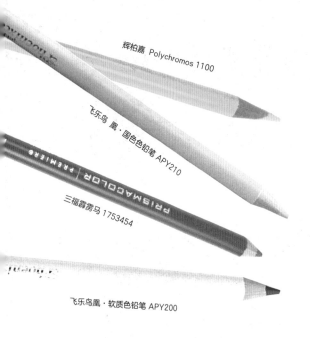

辉柏嘉 Polychromos 1100

飞乐鸟 凰·国色色铅笔 APY210

三福霹雳马 1753454

飞乐鸟凰·软质色铅笔 APY200

◆ 不同的外观

每个品牌的色铅笔都有其独特的外观。左图是四种不同的色铅笔,形状有六角杆和圆杆,颜色有原木色、彩色和白色。由于色彩原料不同,笔杆颜色很难与涂色效果一致。飞乐鸟重点攻克了这个难题,使笔杆与笔芯饱和涂色时的颜色基本达成一致,更方便选色。

◆ 涂色效果温柔细腻

色铅笔绘画的效果以细腻柔和见长,但也能够表现饱和浓艳的效果。由于不同品牌笔芯的材料不同,制作出的笔芯软硬、颜色浓淡也会有所差异,所以购买新的铅笔后,一定要制作色卡再使用。

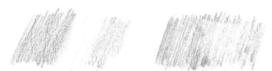

◆ 色铅笔能通过叠色调和颜色

色铅笔单层轻涂的颜色带有半透明性,多次叠涂才能饱和显色。绘画时可以将多种颜色叠涂,以创造出新的颜色。铅笔的叠涂次数是评判铅笔品质的重要依据,至少可以进行4层叠色而不打滑的色铅笔才可以用来绘画。

◆ 色铅笔笔芯的耐光度

色铅笔的笔芯涂画在纸上,不发生褪色、变色或粉化的能力被称为耐光度。耐光度越好的色铅笔,画出来的画作越不易褪色,保存得也越久。但因为工艺问题,色铅笔的笔芯很难做到像油画、水彩那么耐光,这也是为什么耐光性好的色铅笔价格堪比油画颜料的缘故。

◆ 色铅笔笔痕不能被橡皮擦拭干净

色铅笔画出来的痕迹用橡皮是无法完全擦除的,有的相对容易擦淡,有的则很难擦拭。所以在画面需留白时,应该事先把那个位置留出来,而不能靠后期用橡皮擦拭出来。

在挑选色铅笔的时候，初学者很容易被繁多的色铅笔品牌弄迷糊。在这么多品牌中，不同品牌色铅笔的特点是什么？品质如何？性价比怎么样？哪一款才是最适合自己的呢？

◆ 挑选品牌时的小建议

下面对色铅笔品牌的介绍只是为了提供参考，让大家对几个知名的色铅笔品牌有一个简单的认识。好用的品牌并不只有这几个，受版面限制就不一一介绍了，最后选择什么品牌还是根据自己的需求来定。对于初学者来说，可以挑选一些相对便宜的、性价比高的色铅笔来练手，等到画技更加成熟之后，则可以选择自己喜爱的品牌，只有自己用得舒服，才能画出更棒的作品。

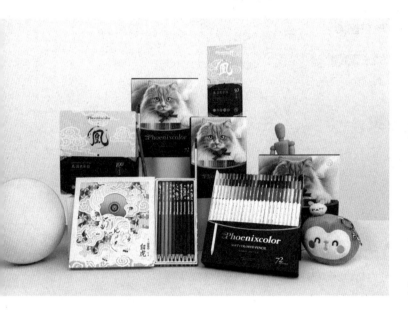

FeiLe Niao
feileniao.com

凰系列彩色铅笔是飞乐鸟自主研发的色铅笔品牌，目前有纸盒装软质色铅笔和礼盒装国色色铅笔两款产品，都是准专业的学院级色铅笔。在产品细节上结合插画师的反馈进行了优化和改进，可以说是插画师定制款了。精选矿物质颜料制作的笔芯显色饱满、细腻柔润，可轻松叠色8~12层不打滑。加粗的笔芯虽软却不易断，刻画也十分出色，厚涂甚至可以表现出不输油画的效果。

凰·软质色铅笔 APY200

有 36、48、72 色三种不同的规格，是百元内性价比极高的学院级色铅笔。软质笔芯显色饱满靓丽、易叠色，具备一定的耐光性。加粗的白色椴木笔杆握感舒适，每支笔都有独立的条码和色号名称。笔盒设计为可翻折的样式，翻折后易于支撑，方便取色。

凰·国色色铅笔 APY210

这套笔按照色系共分为 5 盒，分别对应春夏秋冬四季和天地人印象色，包含了 120 色甚至 150 色铅笔中才有的过渡色、阴影色和大地色，美貌和实用性兼备。半哑光的彩色笔杆与实际涂色效果基本一致，每支笔上都装饰了取自不同国宝文物的烫金纹样，并附有其对应的编号和国色名称。有 50 色和 100 色两种礼盒规格可供选择，价格在 200 ~ 300 元之间。

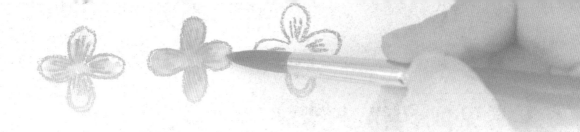

1.3 水溶和非水溶色铅笔有什么区别

　　一般来说可以把色铅笔分为水溶和非水溶两大类，其中非水溶的色铅笔又分为油性色铅笔、粉质色铅笔等。下面就让我们来分别认识一下水溶和非水溶这两种类型的色铅笔吧。

◆ 从外观上来区分它们

　　乍一眼从外观上并不能区分出水溶和非水溶色铅笔，但细心观察能从笔杆上找到相关信息区分它们。

水溶性色铅笔　　　　　　　　非水溶色铅笔

水溶性色铅笔笔杆上会标注"WATER COLOUR"，并且笔杆上一般会有毛笔形状的标志。非水溶色铅笔中的油性色铅笔英文标注为oil-based，有这种标识或者没有标注的一般都是油性色铅笔。

◆ 水溶和非水溶有不同效果

　　如果使用干画法，水溶性色铅笔和非水溶性色铅笔的笔触效果基本没有差别。颜色上水溶性色铅笔没有非水溶性色铅笔那么饱满，但加水湿画后，水溶性色铅笔能表现出近似水彩的效果，颜色也会比干画时更鲜艳一些。

水溶性色铅笔（辉柏嘉114468）

非水溶性色铅笔（凰·软质色铅笔 APY200）

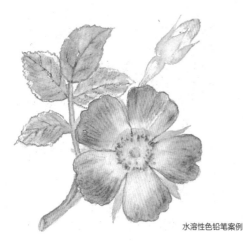

水溶性色铅笔案例

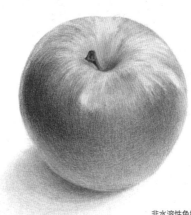

非水溶性色铅笔案例

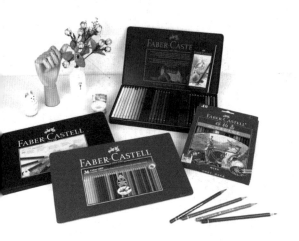

FABER-CASTELL

来自德国的辉柏嘉始创于1761年，是欧洲最古老的工业企业之一。从Kaspar Faber在他的小作坊里生产了世界上第一支铅笔起，至今已有250年历史，它也是最早进入中国的色铅笔品牌。辉柏嘉色铅笔分为红盒、蓝盒、绿盒，包装上又分为纸盒、塑料盒、铁盒和木盒，它们的等级不一样，价位也不相同。

辉柏嘉 114468

辉柏嘉红盒骑士款是儿童级色铅笔，产地为印度尼西亚。48色售价仅在百元内。

辉柏嘉 112435

辉柏嘉红色铁盒款为德国制造，与骑士款一样都是入门级色铅笔。采用了三角点阵笔杆，更适合孩子使用。36色价格在百元出头。

辉柏嘉 114260

国产的城堡款是"红辉"经典款油性色铅笔的低配版。与骑士款相比，显色和叠色效果略逊色，但价格会便宜很多。

辉柏嘉 Polychromos 1100

"绿辉"是艺术家级色铅笔。笔芯更粗更软，上色顺滑，颜色鲜艳，可反复叠色。正因为其耐光性非常好，所以售价偏高，24色售价在500元左右。

DERWENT

得韵是来自英国的色铅笔品牌。得韵擅长产品线的研究，它旗下有多个系列的色铅笔产品，包括油性、水溶、水墨和自然色系列。得韵与其他欧洲系铅笔一样整体偏硬，但绘画手感偏蜡质。其水墨色溶解度很高，十分适合绘制钢笔淡彩效果。

得韵 Inktense 2301843

得韵水墨系列水溶色铅笔，属于得韵公司独有的产品，水溶之后颜色鲜艳浓烈，72色售价在500元左右。

得韵 Studio 32201

得韵工作室系列色铅笔，被得韵定位为建筑制图和广告专用彩色铅笔，笔尖略硬，采用防断技术不易断铅，72色售价在400元左右。

得韵 Watercolour 32889

得韵艺术家级水溶色铅笔，可干湿两用，涂色时有粉质颗粒，溶解后更偏向水粉的半透明效果。笔芯易磨耗，在刻画细节时不如同系列的油性色铅笔，72色售价在500元左右。

来自美国的色铅笔品牌三福霹雳马，笔芯较软，运笔流畅。不得不提的是它的油性粗芯色铅笔，颜色特别鲜艳浓烈，甚至可以表现出类似油画的效果，是三福霹雳马中最受欢迎的一款色铅笔。

三福霹雳马 Watercolor 1792331

三福霹雳马的水溶色铅笔，颜色厚重饱满，易溶于水，且溶水后依然鲜艳，36 色售价在 200 元左右。

三福霹雳马 1753454

三福的油性粗芯色铅笔，笔芯为高品质粉彩，略带蜡质，颜色鲜艳浓烈，能快速作画，72 色售价在 500 元左右。

三福霹雳马 Verithin 1758767

这款用于刻画细节的超硬油性色铅笔，笔芯偏硬，颜色略浅，适合刻画和补充细节，36 色售价在 200 元出头。

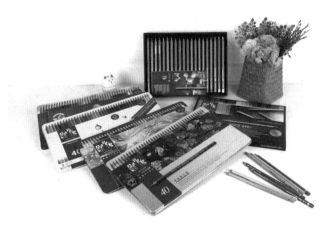

来自瑞士的凯兰帝是有100多年历史的著名色铅笔品牌，它的价格整体偏高，但是色牢度和色彩稳定性都很好，仍令许多色铅笔画爱好者心生向往。用凯兰帝的色铅笔轻轻叠色，可以连叠超过十层也很清晰，效果惊人！

凯兰帝 School line

色彩饱满，下笔流畅，推荐儿童和学生使用，可绘制出多层次水彩效果，12 色水溶色铅笔售价在 200 元左右。

凯兰帝 PRISMALO
999.340

凯兰帝高级水溶色铅笔，笔芯顺滑，色彩饱和，水溶后颜色浓烈。40 色售价在 1200 元左右。

凯兰帝 SUPRA-COLOR SOFT
3888.340

凯兰帝艺术家级水溶色铅笔，和"绿辉"效果相当。40 色售价在 1400 元左右。

凯兰帝 PABLO
666.340

凯兰帝艺术家级油性色铅笔，笔芯材质柔软细腻，40 色售价在 1500 元左右。

凯兰帝 LUMIN-ANCE
6901.740

凯兰帝极致专家油性色铅笔，叠色鲜艳，耐光性更强。40 色售价在 2000 元左右。

1.4 适合色铅笔绘画的纸张

选择合适的画笔之后，接下来就需要选择合适的画纸了。对于初学者来说，很多时候只是因为没有找到合适的纸张，所以画不出和书里一样的效果，从而影响了绘画的信心。

◆ 什么样的纸张适合画色铅笔

适合画色铅笔的画纸有以下几个特点：厚度适中能多层叠色，易上色且显色性好，涂色不打滑、不反光。满足这几个条件的纸，最容易买到的就是以下3款，即色铅笔纸、素描纸、水彩纸，但是它们的纹理粗细有一定的差异，所以描绘出来的效果也有区别。

色铅笔纸

色铅笔纸是专门针对色铅笔这种绘画工具研发的纸，上色效果好，可多次叠色，纸张纹理细腻，能画出很精致的画面。

素描纸

素描纸上色效果好，但由于纹理较粗，涂色后画面的颗粒感很明显，所以画幅要大，否则会难以刻画细节，让画面变得粗糙。

水彩纸

水彩纸的纹理比素描纸更大，但是因为它的吸水性很好，所以通常也会用它来画水溶色铅笔画。

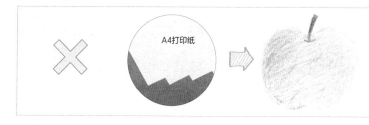

不建议画友们用 A4 打印纸来画色铅笔画。因为这款纸薄且软，而且不易上色，叠色能力也较弱，非常影响上色效果。

◆ 色铅笔画纸推荐

飞乐鸟色铅笔绘画专用纸，专为油性色铅笔研制，有多种尺寸可选，且纹理细腻，耐叠色。有240g和300g两种克重选择，240g基础款即可满足绝大多数绘画需求300g超厚款叠色更出众。

飞乐鸟水溶色铅笔绘画专用纸，纸质厚实，看得见的厚度与层次。干画细腻，多层叠色不起毛；湿画柔润，晕染自然不起皱。多种规格任意挑选，是水溶色铅笔绘画的必备之选。

飞乐鸟随行色铅笔绘画本，选用240g 色铅笔纸，纹理细腻，显色鲜亮，可多次叠色。此画本采用弧形三角环孔设计，可轻松撕下作品，整齐无碎屑。环装本可以360°翻转，非常轻便，适合写生使用，附带可拆卸绑带。

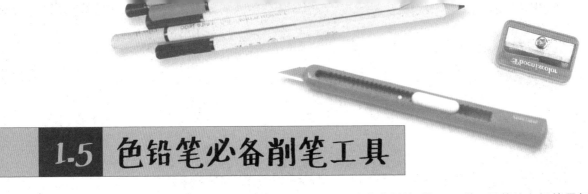

1.5 色铅笔必备削笔工具

用色铅笔绘画时必不可少的就是削笔工具,哪种工具能节省削笔时间?哪种工具能让色铅笔用起来更节省?现在就一起来削笔试验一下吧!

◆ 美工刀和卷笔刀

美工刀和卷笔刀是最基本的两种削笔工具,这两种工具各有优缺点,了解它们各自的特点之后,再来选择最合适的削笔工具吧!

卷笔刀

在选择卷削色铅笔的卷笔刀时,要注意购买色铅笔专用卷笔刀,辉柏嘉、施德楼等许多画材品牌都有这类产品。飞乐鸟色铅笔会附赠一个单孔的色铅笔卷笔刀。

美工刀
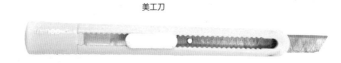

美工刀削笔不浪费笔芯,可以自由控制削出的笔芯长短,笔尖形状也可以根据需要自由调整。削笔时先用拇指推动刀背削去木质笔杆部分,然后再用刀锋轻轻刮尖笔芯。

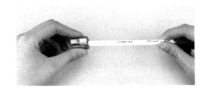

相较于常规的卷笔刀,色铅笔专用卷笔刀的卷削角度更小,削好的铅笔笔芯露出部分不会过长,更不易断。当需要削尖笔芯时,只需要卷削少量铅芯就能削尖,非常省笔。

用美工刀削笔,可以根据自己的想法削出适合自己的笔尖,而且笔芯的锐利度也可以自由控制,只需用刀锋轻轻刮尖笔芯,更加省笔芯。

◆ 节省笔芯的削笔方法

我们在描绘画面细节时需要随时削尖笔尖,这样笔芯的消耗速度会非常快。前面说过了用美工刀削笔可以更省笔芯,用对了削笔方法,可以一支笔当两支用哦!

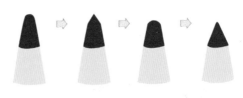

当笔芯变粗时,用美工刀轻轻刮尖笔芯的顶端,不要从底部的木屑削起。笔尖磨平后,再次把笔芯顶端刮尖,直至笔芯变短没法再刮尖为止。

1.6 不同质感橡皮擦如何使用

橡皮有硬质橡皮和可塑橡皮两大类,在画色铅笔画时,不仅仅可以用它来修正铅笔线稿,还可以运用它们各自的特性,帮助我们完成特定的画面效果。

◆ 硬质橡皮

硬质橡皮在起稿阶段可以将画错的线稿擦拭得非常干净。虽然它不能将色铅笔的痕迹完全擦拭干净,但是同样可以用于修改画面,并且可以营造轮廓明显的高光留白。

整块橡皮可以用于大面积减淡颜色,切成小块后可以擦拭出清晰的形状。

橡皮长时间使用后,橡皮的两端都会被磨圆,对于小面积的擦除也会变得不那么方便,这个阶段可以将橡皮切成几个斜面,所切的角度要根据个人的需要及画面的高光大小而定,虽然看上去挺浪费橡皮,但是使用起来确实方便多了。

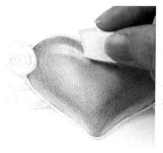

将橡皮切成带尖角的小块,可以用来擦拭画面的高光部分,帮助强调高光形状。

◆ 可塑橡皮

可塑橡皮非常柔软,由于它可以随意捏成任何形状,所以适用于修改面积较小的细节。在色铅笔绘画的上色过程中,常用它来提亮画面和减淡颜色。

可塑橡皮质地非常柔软,擦拭出来的效果比较柔和,可以擦拭出由浅变深的渐变效果;还可以通过把橡皮捏出很小的尖角,擦拭出细小的形状。

辉柏嘉可塑橡皮因为其本身的柔软度,大大降低了对纸面的伤害,这是一般橡皮无法比拟的,对于小面积的高光提亮,可以把橡皮的一头慢慢搓尖;对于大面积的擦除提亮,可以把可塑橡皮捏成团并适当压扁,使用按压的方式来处理画面。

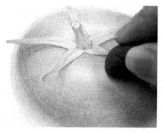

我们可以利用可塑橡皮柔和的擦拭效果,用它减淡画面中的颜色,擦出渐变效果。

1.7 好用的辅助工具推荐

色铅笔绘画过程中，除了会使用到纸、笔、削笔工具和橡皮外，还会用到一些好用的辅助工具。这些看起来可能不起眼的工具，却能让画画的过程更加轻松愉快，下面我们就来认识一下吧！

◆ 按需求选择辅助工具

选择辅助工具之前，首先要做的事是了解工具的功能和用法，然后根据需要来选择购买。现在我们先看看有哪些好用的辅助工具吧！

自动铅笔 自动铅笔不仅可以用来绘制线稿，还能帮助我们表现画面中的细小留白。

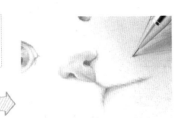

使用樱花0.3mm自动铅笔的金属笔管在纸上刮出凹痕，凹下去的地方难以上色，我们可以利用这一点来表现画面中的细小留白，例如猫咪的白色胡须。

笔形橡皮 笔形橡皮的笔芯很细，适合擦拭微小的细节，而且不需要削切，非常方便省事。

右图中铃兰花纤细的花茎亮部，就是利用蜻蜓的超细笔形橡皮擦拭出来的。

水彩画笔 飞乐鸟鹭系列混合毛水彩画笔，能够满足大多数的水溶色铅笔绘画需要，是后期晕染的不错选择。

0号可以勾勒线条，6号刻画细节，9号进行大面积铺色。这套笔控笔压力低，零基础小白上手也十分容易，在绘制大块面的同时也能做精致的细节处理。

铅笔延长器

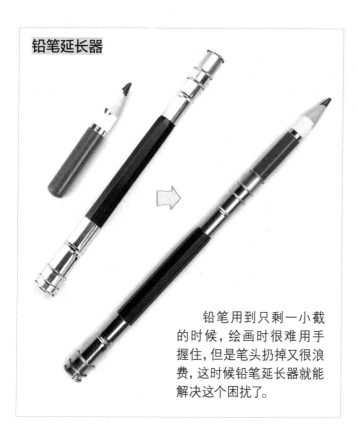

铅笔用到只剩一小截的时候，绘画时很难用手握住，但是笔头扔掉又很浪费，这时候铅笔延长器就能解决这个困扰了。

定画液

作品完成了，为了避免画面掉色，也为了画作能长时间保存，可以用定画液轻轻喷洒在画面上进行处理。需要注意的是用定画液喷过的画面不能再继续创作。

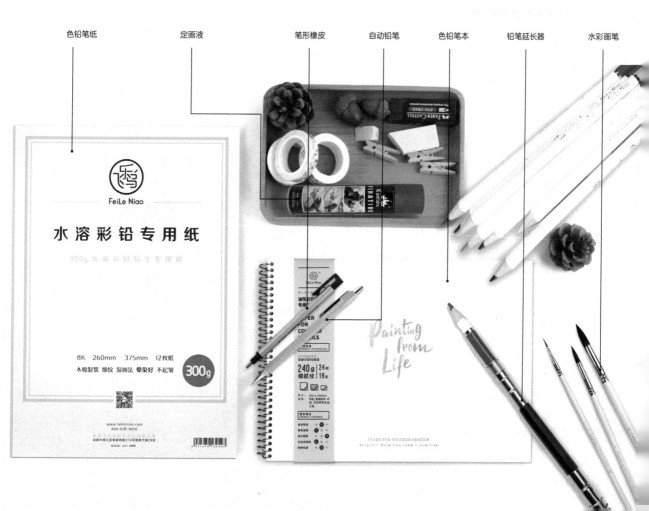

色铅笔纸　定画液　笔形橡皮　自动铅笔　色铅笔本　铅笔延长器　水彩画笔

本书所用的是辉柏嘉48色油性色铅笔，我们给大家提供了部分国色色铅笔的色号转换表，下面是以凰·国色色铅笔和辉柏嘉48色油性色铅笔为例制作的对比色卡。

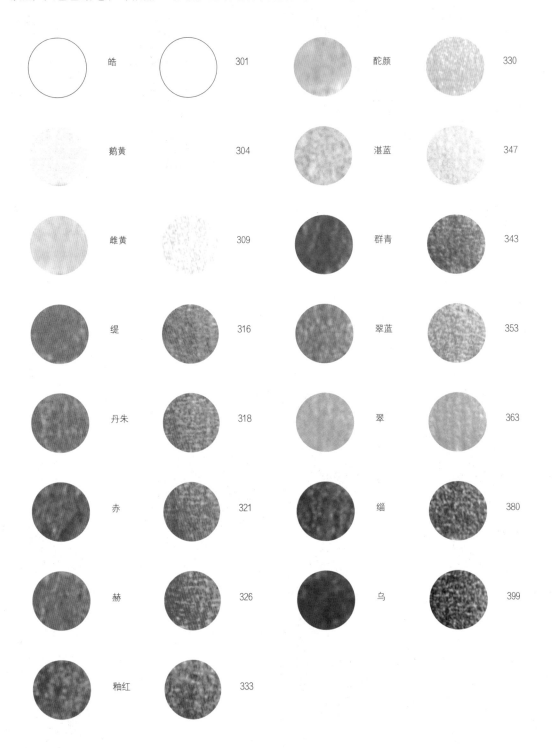

皓	301	酡颜	330
鹅黄	304	湛蓝	347
雌黄	309	群青	343
缇	316	翠蓝	353
丹朱	318	翠	363
赤	321	缁	380
赫	326	乌	399
釉红	333		

色铅笔绘画的入门

基础技法

2.1 握笔方式影响线条的表现

◆ 写字握笔法

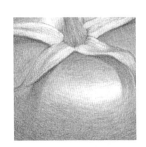

像平时写字一样握住色铅笔来涂色。这种方式最灵活，可以随意改变线条的方向来涂色，画色块时也很容易控制下笔力度。

◆ 竖向握笔法

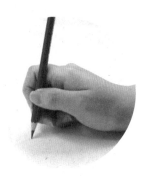

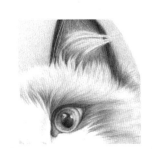

把削尖的色铅笔立起来，让笔尖几乎竖立在纸面上。这样可以画出极细的线条和小色块，当需要描绘细节和强调轮廓时会用到这样的握笔法。

◆ 卧式握笔法

把色铅笔放平一些，让笔芯更大面积地和纸面接触，可以轻松快速地涂出大面积的色块。但这种握笔法的缺点是不易控制色铅笔的走向。

2.2 试色了解手中画笔特性

不同品牌和不同系列色铅笔的使用感受是有区别的，为了更加了解手中的工具，试涂色是必须的，这能让我们快速认识手中色铅笔的优劣势及特点，从而在绘画过程中自如运用。

◆ 了解色铅笔的笔芯软硬度

软硬不同的笔芯各有优劣势，在试涂颜色时，要保证下笔的力度是一致的，这样测试出来的结果才更准确。

硬笔芯

软笔芯

偏硬的笔芯画出来的笔触清晰明显，涂色时需要稍稍加重下笔力度，硬笔芯的色铅笔在刻画细节上更有优势。

软笔芯涂出来的笔触显得模糊一些，涂色顺滑，轻轻下笔就可以画出明显的颜色，软笔芯在大面积上色时更占优势。

◆ 了解色铅笔的显色度

浅色 ⟶ 深色

色铅笔的显色度，是指铅笔在纸上画出的颜色浓淡。好的色铅笔能够画出由浅到深丰富的颜色彩变化，尤其是画深色时，能画出足够深的色铅笔说明显色度好。

◆ 了解色铅笔的叠色性能

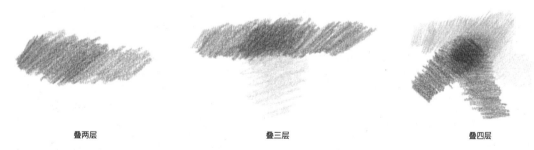

叠两层 叠三层 叠四层

试涂叠色时，可以分2层、3层、4层或更多层叠色。叠色时主要观察叠色后的颜色是否明显，所以可以选择颜色较浅且对比较大的几种颜色进行叠色，以便看清是否有难叠色或叠色层油腻画不上的感觉。如果叠色轻松且叠色后颜色清晰，那说明色铅笔的叠色效果很好，而且叠色层数越多，越考验色铅笔的叠色效果。一般来说，叠色层数越多的色铅笔绘图效果越好。

◆ 了解色铅笔的涂色效果

小圆圈笔触

用极尖的色铅笔尖在画纸上轻轻地画出小小的圆圈，下笔时用力均匀，使线条深浅一致，把它们交错涂在一起可以画出平整的色块。

绕圈笔触

绕圈笔触可以表现蓬松的质感，下笔时可以放松手腕，均匀用力，绕的圈越小色彩越均匀。

直线笔触

用小臂而不是手腕，轻轻地带动色铅笔画出长直线。直线是一种比较有效率的涂色方式，但是需要多练习来掌握下笔力度，这样才能使画出来的色彩更均匀。

交叉笔触

用两排直线笔触交叉涂色，下笔时要注意控制力度，保持线条深浅均匀。想要用这种笔触涂出均匀的颜色，必须要让线条更密集。

圆点笔触

用笔尖在纸上细细涂出圆形的小点。这样的笔触不适合用来大面积涂色，可以用来表现一些特殊的肌理和凹凸不平的感觉。

短线笔触

用笔尖轻轻勾出短短的线条，将它们排列在一起。这种短线笔触常用来表现软软的毛茸质感，但这种笔触不适合用来大面积涂色。

2.3 均匀涂色的绘制方法

在初次使用色铅笔上色时，总是觉得涂出来的颜色太深且不均匀，而且还会觉得叠色困难，这在很大程度上和我们的涂色习惯有关，在这里就训练大家把手腕放轻松，掌握好下笔力度的方法。只要像专业插画师一样，做到放松手腕去涂色，那么均匀涂色和渐变色绘制都能轻松实现。

◆ 怎样放松手腕去涂色

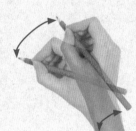

使劲握笔的时候指关节非常用力，这样手的姿势很僵硬，画出的线条也会死板。

放松去下笔是指轻轻握住色铅笔，给手腕和手指留一个运动的空间。

轻轻握住色铅笔，放松手腕涂色，目的是训练如何控制下笔力度。当下笔力度均匀的时候，就可以涂出平整的颜色。

◆ 控制下笔力度能画出深浅变化

轻柔涂色

把力度放得极轻，让色铅笔在纸上画出一点色彩就可以了。保持这个力度涂一个圆试试。

加一点力度涂色

相比前一种涂色力度，这次要稍微加大笔尖下压的力度，注意整个圆形要用同一种力度涂完。

用力涂色

这个圆形用了更大的下压力度来涂色，颜色显得更深一些。动手试一试吧，体会涂色力度的变化。

◆ 一支笔就可以画出丰富的颜色层次

为什么同样的一套色铅笔，插画师就能画出更丰富细腻的画面呢？重点就在于其能熟练控制下笔力度，用一支笔就可以画出好几种深浅变化，如果把这种细腻的变化运用到画面中，效果肯定很惊艳。试着用一支笔画出从浅到深5个颜色层次吧，如果可以，还可以挑战更多的颜色层次！

六色樱花

控制好下笔力度，一支笔就可以涂出丰富的颜色层次。
下面试着用两支笔给樱花图案涂出丰富的色彩效果吧！

绘画要点

为了让樱花图案的层次
更丰富，挨着的两朵樱花花
瓣要涂出颜色区分。

使用颜色

桃红色花瓣： 329

青莲色花瓣： 335

•辉柏嘉115858 = 红辉

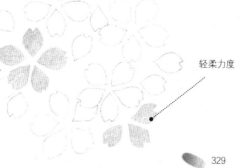

轻柔力度

329

1 用329桃红色以较轻柔的力度给
部分樱花涂上浅浅的颜色。

中等力度

更重的力度

329

2 继续用329桃红色给樱花上色，
这次逐步加大涂色的力度，涂出
两种深浅的樱花图案。涂花瓣尖
角时笔尖要削尖。

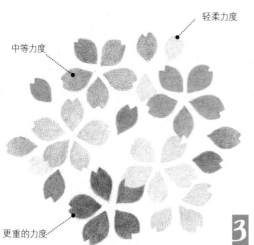

轻柔力度

中等力度

更重的力度

335

3 换用335青莲色给剩下的花瓣涂上颜色，同样
用3种等级的力度来涂出丰富的颜色变化。

2.4 色铅笔的平涂技巧

所有的涂色技巧都始于平涂,当我们能把一个颜色涂得平整均匀之后,再稍加变化,就能画出好看的叠色和渐变色。而平涂的诀窍则在于下笔力度轻柔且均匀,同时要保持耐心。

◆ 平涂的效果

一块平涂出来的色块,色彩平整均匀,看不到明显的涂色笔触。平涂在绘画中的运用很广泛,一些平整的物体都需要用到平涂技法来描绘。

◆ 怎样平涂颜色

长笔触平涂法

把色铅笔放平一些,让笔芯更大面积地接触纸面,顺着一个方向轻柔且均匀地涂色。这样的涂色方法适合大面积和简单形状的涂色。

小笔触平涂法

首先把色铅笔削尖,放松力度用细小的笔触均匀涂色,涂色方向随意,慢慢耐心地涂出大面积的色块。这样的涂色方法虽然涂色速度慢,但是复杂的形状和微小的细节也能涂出均匀的颜色。

蕾丝图案

蕾丝花边的形状非常复杂，所以主要选用前面提到的第二种"小笔触平涂法"来上色。

绘画要点

因为线稿太过复杂，不宜一次性擦淡线稿，应该分区域涂色。"分区域涂色"是指先减淡部分线稿并涂色，然后再减淡另外区域的线稿并涂色。

使用颜色

347

·辉柏嘉115858 = 红辉

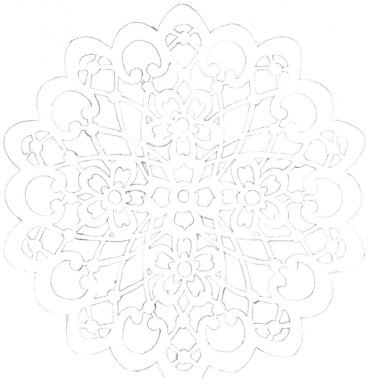

347

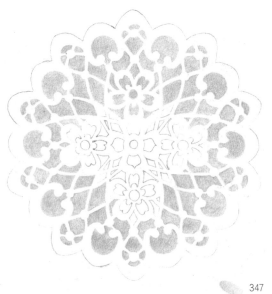

347

1 一边用可塑橡皮减淡线稿，一边分区域涂色，从花边的一个边缘区块开始涂色，轻轻减淡线稿后，再用均匀细小的笔触平涂出精细的花纹。

2 用同样的方法把花边的外圈都涂上颜色。

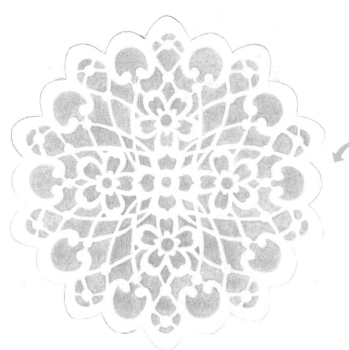

花纹细小的地方一定要将色铅笔削尖来画。画蕾丝这种复杂细小的花纹时，要不停地削尖笔尖以画出细致平整的颜色。

3 继续用色铅笔涂出内部更加细小的花纹。花纹很小，所以要将笔尖尽量削尖来涂色。

有一些颜色太深且不均匀的地方，要用可塑橡皮轻轻擦一下减淡，然后再用笔尖把颜色仔细补涂均匀。

4 给蕾丝花边涂上一个方块形的色底来衬托。因为面积较大，可以采用第一种"长笔触平涂法"，但在靠近蕾丝边的位置要改用"小笔触平涂法"。

2.5 巧用叠色技巧丰富色彩变化

如何用有限的色铅笔画出丰富多彩的作品? 叠色是必须掌握的技能。叠色除了可以涂出深色,还能叠加出新的颜色。掌握叠色方法并不难,现在就来学习吧!

◆ 单色叠色是为了加深颜色

一层颜色　　两层颜色　　三层颜色

当两层同样的颜色叠加在一起的时候,叠加位置的颜色就变深了。

颜色叠加会变深,而叠加的层数越多,颜色就越深。试着画一下吧!

◆ 多色叠色是为了创造新颜色

黄色的色条和红色、绿色、蓝色、紫色的色条相交,它们叠加的地方会形成新的颜色。

把你喜欢的颜色叠加到一起,会创造出什么样的颜色呢?试一试吧!

◆ 控制叠色力度，获得更多颜色

控制下笔力度，可以用一支笔画出丰富的颜色，而在叠色时控制下笔力度，也能叠出更丰富的颜色哦！

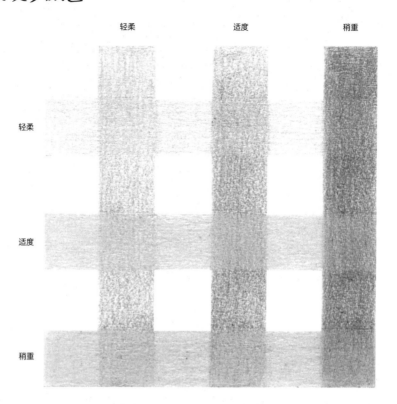

在叠色时，控制下笔力度把绿色画出3种深浅，再把蓝色画出由浅到深3种深浅，可以看到两种颜色在不同深浅的情况下，叠出来的颜色也变得不一样了。所以我们在颜色有限的情况下，也可以画出色彩丰富的画面！

◆ 叠色的先后顺序影响叠色效果

两支笔叠色时，先涂的那个颜色，对最后的叠色效果的影响会更大一些。下面用红辉油性色铅笔举例说明，大家也可以自己试着叠一叠看看效果。

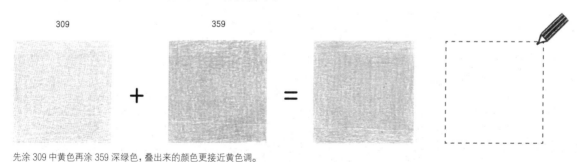

先涂 309 中黄色再涂 359 深绿色，叠出来的颜色更接近黄色调。

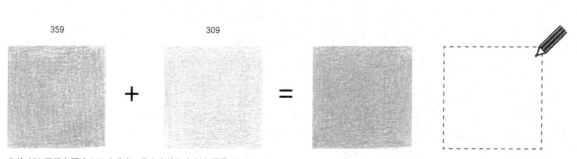

先涂 359 深绿色再涂 309 中黄色，叠出来的颜色则显得更绿。

夜空

像蓝丝绒一样深邃的夜空,单次涂色很难一次表现到位,这时我们就需要用群青色色铅笔多次叠色来表现饱满而深邃的色彩!

绘画要点

涂色时可以从星星边缘的颜色开始涂起,这样更容易把星星的形状强调清楚。

使用颜色

夜空: 343

星星: 307

・辉柏嘉115858 = 红辉

 →

343

1 用343群青色利用单色叠色法把夜空的底色涂出来,星星的位置先留白。

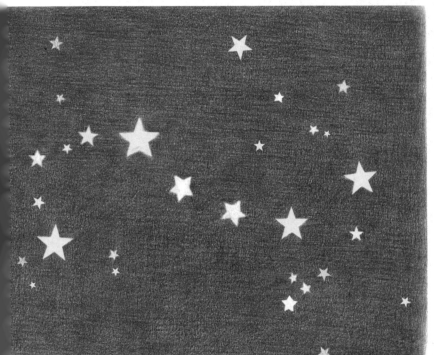

为了把星星的形状描绘清楚,需要将色铅笔削尖,用笔尖仔细地勾勒出星星的形状。

343 307

2 再次用343群青色把夜空的颜色叠涂加深,注意涂色一定要均匀。然后用307柠檬黄色涂出部分星星的颜色,让深邃的夜空色彩更丰富。

渐变色能表现出丰富的层次感，而画渐变色的重点在于控制下笔的力度。在控制好涂色力度的同时，结合以下3种方法就能轻松画出渐变色了。

◆ 力度控制法

通过控制下笔力度的轻重画出由深到浅的渐变色，涂色时要合理利用笔触的方向。

○　稍重 → 轻柔

用横向笔触从上往下逐渐减弱下笔力度，越涂越浅，这样就能画出由深到浅的渐变了。

✕　稍重 → 轻柔

同样是控制了下笔力度，但是这种涂法需要每一根线条都有力度变化，实施起来会比较困难。

○　稍重 → 轻柔

调整一下笔触的方向，用竖向的线条来画，再控制下笔力度，就可以画出漂亮的渐变色了。

◆ 叠色渐变法

在一个色块上，只在想要加深的位置叠色，并逐渐缩小叠色范围，也可以画出渐变色。

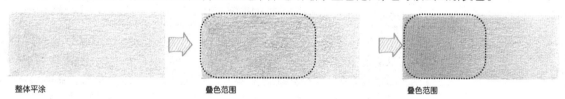

整体平涂　　　　　　叠色范围　　　　　　叠色范围

◆ 多色渐变法

学会了单色的渐变色画法，用同样的方法也能画多种颜色的渐变。

当两种颜色的渐变方向一致时，会叠出新的颜色渐变。

想要两种颜色的渐变自然过渡，它们的渐变方向要是相反的。

枫叶

漂亮的枫叶只需要3种渐变色就能表现出叶片丰富的颜色变化了。

叶片上黄色和红色的渐变呈曲线的形状时，给人的感觉会更自然。

使用颜色

叶片：		314		321
		370		378
叶茎：		314		321
		370		

· 辉柏嘉115858 = 红辉

1 370

先用370苹果绿色从叶片中心开始涂出渐变色，越往边缘涂色就越浅。

叶片长度的三分之二主要为红色，只留出靠近叶片中心的位置为苹果绿色渐变。注意这一步要细心地刻画出叶片的轮廓。

2 314

用314深橙色继续涂渐变色，与苹果绿色自然过渡，叶片边缘的颜色要浅一些。

3 321　378

用321大红色继续涂画渐变色，叶片边缘的位置颜色最深，靠近中心的位置则轻轻涂抹出渐变。最后用378赭石色勾画出叶茎和叶片上的小洞。

2.7 水溶性色铅笔的上色方法

　　水溶性色铅笔能画出如水彩般的水色效果,而且它的使用方法也很简单,在绘画时主要通过用水溶解颜色来表现水溶效果,色铅笔涂色的深浅和水溶时水量的多少都可能影响涂色效果。大家在画水溶作品时一定要对这些参数变化有所了解。

◆ 方法一:上色后用水彩笔晕色

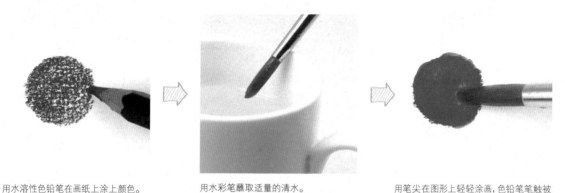

用水溶性色铅笔在画纸上涂上颜色。

用水彩笔蘸取适量的清水。

用笔尖在图形上轻轻涂画,色铅笔笔触被溶解成水彩一样的效果。

涂色深浅影响晕染效果

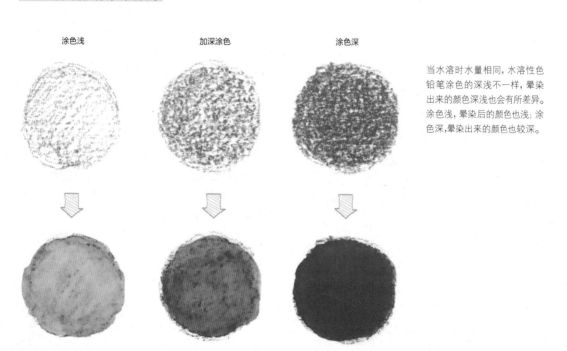

涂色浅　　　　　加深涂色　　　　　涂色深

当水溶时水量相同,水溶性色铅笔涂色的深浅不一样,晕染出来的颜色深浅也会有所差异。涂色浅,晕染后的颜色也浅;涂色深,晕染出来的颜色也较深。

水彩笔的含水量影响晕染效果

💧 蘸取少量清水,让笔尖稍微湿润即可。

水量太少,颜色不能完全晕染开,会保留明显的色铅笔笔触。

💧💧 用笔尖吸水后再轻轻刮掉一些。

颜色晕开的同时还保留一点笔触。

💧💧💧 让笔尖吸饱水,水滴快要从笔尖上滴落下来。

颜色完全晕开,几乎看不到笔触。

◆ 方法二:如何叠色

叠色时就像普通色铅笔那样,先把两种颜色叠画出来,再用水彩笔进行晕染就可以了。

◆ 方法三:其他小窍门

直接蘸取色铅笔颜色来画

用蘸满水的水彩笔直接在笔芯上涂抹蘸取颜色,然后在画纸上涂色,就能涂出类似水彩的效果。

在湿纸面上直接涂画

用水彩笔把纸面润湿,然后直接用色铅笔在纸面上涂画,色铅笔的颜色会稍微晕染开来,同时保留明显的笔触感。

蔷薇花

无需复杂的绘画技巧，用水溶性色铅笔简单地涂色，经过水溶后，一幅像水彩一样清新的蔷薇花就表现出来了。

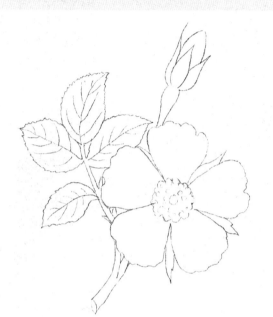

绘画要点

用水晕染水溶性色铅笔时，适当保留一些白色的位置不晕染，会让画面更有韵味。

使用颜色

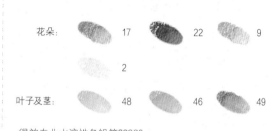

花朵：　17　　22　　9

　　　　2

叶子及茎：　48　　46　　49

· 得韵专业水溶性色铅笔32889

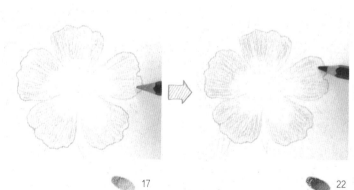

17　　22

1 用17茜红色勾勒花瓣形状再涂出颜色，中间位置先保持留白，为了让水溶后的花瓣颜色更丰富，可用22品红色在花瓣中间轻轻涂上几笔。

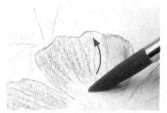

2 用水彩笔蘸取适量清水，从中间往花瓣边缘晕染，下笔不要太重，要保持花瓣上浅浅的纹理效果。

37

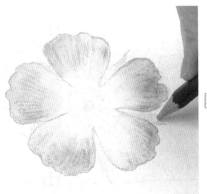 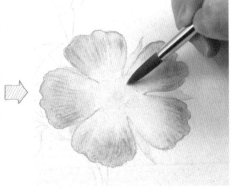

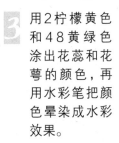
2　48

3 用2柠檬黄色和48黄绿色涂出花蕊和花萼的颜色，再用水彩笔把颜色晕染成水彩效果。

9

4 趁花蕊处晕色的水分没干时，用9黄橙色色铅笔的笔尖在花蕊的位置点上颗粒状花药，点笔触会随水分自然晕开，非常漂亮。

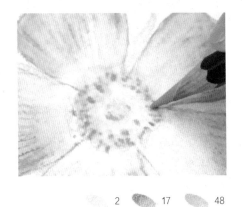

2　17　48

5 用2柠檬黄色和48黄绿色涂出小花蕾的花萼和子房，再用17茜红色给花蕾涂色，最后用水彩笔把它们晕染开来。

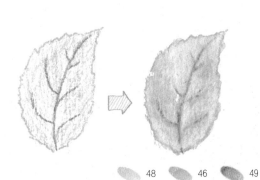

48　46　49

6 用48黄绿色和46深绿色涂出叶片的底色，再用49暗绿色画出叶脉，然后用水彩笔顺着叶脉往两边轻轻晕色。用同样的方法画出所有叶片。

9　48

7 画花茎时先涂上48黄绿色，再用9黄橙色强调一下边缘，然后用水彩笔轻轻晕色。

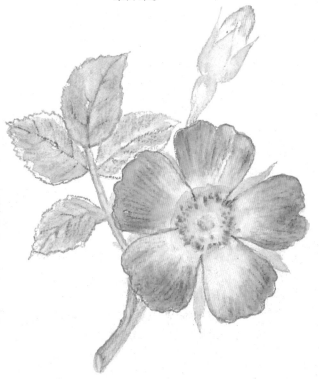

检测你的"战斗力" —— 涂一个漂亮的花束图案

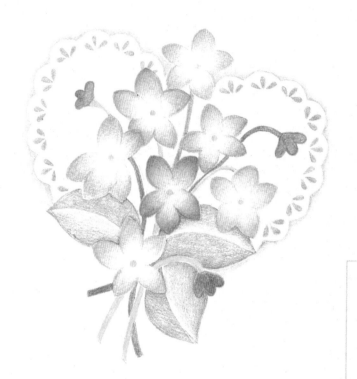

使用颜色

花：		304		329
		339		319
叶与茎：		359		372
		370		
衬纸：		347		

· 辉柏嘉115858=红辉

案例考察点

①考察涂色时是否能画出均匀平整的颜色。
②考察是否能在复杂的图案上画出过渡自然的渐变色。

◆ 绘制方法 ◆

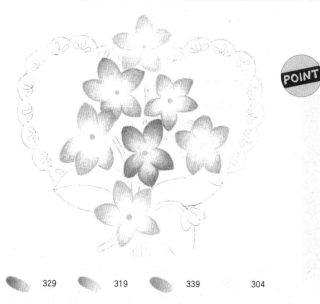

POINT

每一片花瓣都要涂成渐变色，最顺手的方式就是顺着花瓣的外轮廓向内涂。

329　　　319　　　339　　　304

1 用涂渐变色的方法给花朵涂上自然的颜色。

 参考步骤讲解,给花束图案涂色吧!

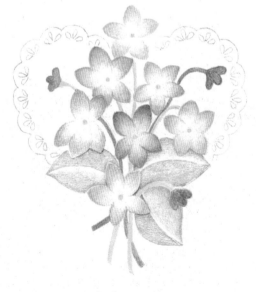

370　　329　　372　　359

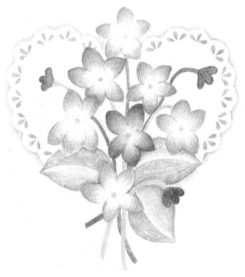
347

2 花茎和小花蕾都用平涂的方法来画,叶片的一半用平涂的方式来画,另一半画成渐变效果。

3 把色铅笔削尖,平整地涂出蕾丝花边边缘的花纹,然后在花边的周围涂上一圈渐变色。

线稿是色铅笔绘制的

基础

3.1 什么是好线稿

　　好的线稿是一幅精美作品的基础,可是对于色铅笔绘画来说什么样的线稿才叫好线稿呢? 它需要具备形准、线条干净以及容易擦拭上色这三个标准。

◆ 形要准

　　形准不准主要看画得像不像,有没有找准特点,是否画出主要细节。

线稿抓住了蛋糕的特点,描绘出了细节,而且透视准确。在这个线稿上去上色,才能画出好的效果。

虽然表现出了大部分细节,但是透视出现了问题,即便画出漂亮的颜色,画面效果也会大打折扣。

◆ 线条干净

　　线条干净流畅的线稿更容易让我们分辨细节,也更好上色。线条毛躁的线稿则容易影响上色效果。

干净的线条可以让人一眼看清物体的轮廓。

毛躁的线条画出来的物体轮廓模糊,在涂色时容易涂错位置。

◆ 好擦拭好上色

　　线条干净清晰且下笔轻柔的线稿更易上色,下笔重线条深的线稿不易擦拭且会影响上色效果。

下笔轻柔画出干净清晰的线稿,上色时只需轻轻擦淡线条即可。

下笔过重的线稿很难擦拭干净,会留下铅笔线痕迹,让涂色变脏。

3-2 四招观察法提升画面逼真度

想画好线稿的第一步就是观察我们要画的对象，因为观察能帮助我们获得物体的各种信息，从而准确下笔。那么要重点观察物体的哪些方面呢？下面我们总结了四招观察法。

观察真的非常重要哦，一边观察一边思考如何把观察到的信息画到纸上就好啦！

以这杯咖啡为例，在下笔之前，先用四招观察法来获得主要信息，从而帮助我们起形。

◆ 观察并测量比例

整体比例 观察比例时，首先要从整体比例出发，重点是测量物体整体的长宽比例。为了精确一些，还可以使用测量法来得出更准确的长宽比。

测量时，把手臂伸直，铅笔保持竖直，不能倾斜，横向测量时转动90°角，用大拇指来标示测量的长度。注意在测量的过程中要保证身体不移动位置。

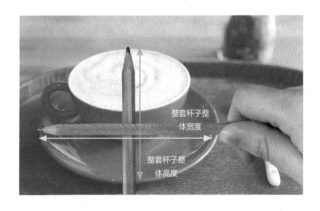

把测量的比例用线条概括出来，绘画的内容不能超出这个框架。

局部之间的比例

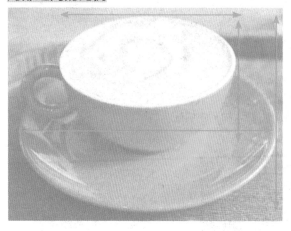

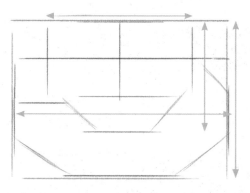

继续用测量法测出杯子和杯盘之间的比例关系，用直线把它们标示在之前测出来的整体框架内。

正确的比例对起形来说非常重要，看以下两个线稿就能明白。

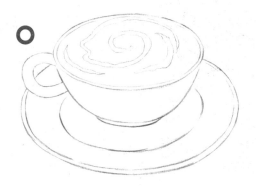

通过观察知道正确的比例是杯盘远宽于杯子，杯口的宽度是杯身高度的3倍左右，这些比例关系都得以体现，所以画出来的形才是准确的。

画出来的线稿中，杯口宽度只比杯身高度长一点，杯盘画得太小，比例也不对，所以画出来的形与原图相差较大。

◆ 观察形体特征

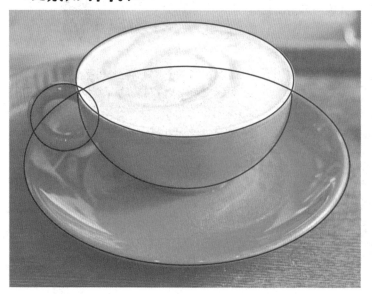

仔细观察这杯咖啡，它的形体特征很好抓，咖啡杯为一个半球体，杯盘和杯把都是椭圆形，画到纸上时主要用几个椭圆形和曲线来描绘即可。

◆ 观察透视

说到透视，我们只要坚持透视的基本原理——近大远小即可，然后根据这个特点来分析看到的事物，大家就会发现透视其实很简单！

物体的透视：前面的樱桃要大于后方的樱桃。

面的透视：同样大小的面，往前移动会变大，往后移动会变小。

线的透视：根据"近大远小"的原理来分析，两条等长的线条，放在远处的那条线在视觉上会变短。

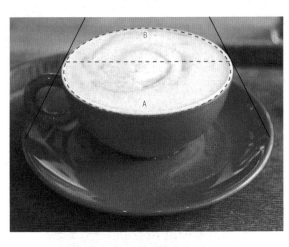

现在用透视来分析杯子，原本圆形的杯口，只有俯视角度的时候它才为圆形。在其他角度下，透视会让它变成椭圆形。在绘画时一定要画出透视变化，这样物体才更真实。

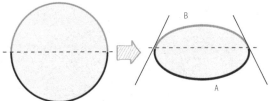

换一个角度观察圆形，圆形会变成椭圆，并且近处的弧度 A 要比远处的弧度 B 大。

◆ 观察细节

认真观察物体细节，能让画面更加精致真实。

比如这杯咖啡，杯子的厚度这个细节是一定要表现出来的，否则画出来的杯子像纸片一样，给人的感觉就会很失真。

草 莓

身为绘画界宠儿的草莓，有着诱人且漂亮的外观。想要画好它得先观察它，现在我们一起来发现草莓的关键特征吧！

草莓的外形相对比较简单，所以观察的重点主要放在籽的复杂排列和果蒂上。在简单的外形的基础上把这两点描绘清楚，草莓线稿也就完成了。

宽：长 =1：1.5

观察比例和透视：草莓为竖长形，长大约是宽的1.5倍，且它最宽的位置在上部三分之一处。同时这颗草莓为正面平视图，所以果实本身没有太明显的透视关系。

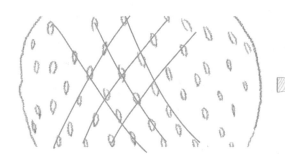

1 观察主要特征寻找规律：草莓表面的籽是它最明显的特征，在观察其主要特征的时候也能找到一定的规则，那就是籽大体是呈网格交错式分布的。

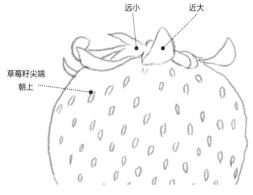

远小　近大

草莓籽尖端
朝上

2 集中注意力观察小细节：果蒂呈反卷式形态，果实虽然看不出明显的透视关系，但是果蒂的叶片却有近大远小的变化，描绘时一定要注意。

3.3 组合物体从哪儿下笔绘制

在绘制线稿时,经常有画友问从哪下笔才正确,尤其是遇到造型复杂的组合物体时,更是摸不着头绪。大家别着急,接下来跟着鸟酱一起,从物体的框架入手,先画整体再画细节,这样才能更准确地把控好整体画面和物体造型。

无论画什么线稿,都应该从整体入手,确定好大形再画出有趣的小细节,这样的方法会让画线稿变得更简单。

以这个早餐组合为例,它由一个盘子、一块千层蛋糕、两颗草莓和一把小叉子组成。面对这样一个复杂的组合画面,下笔时一定要从整体框架入手,再慢慢刻画细节,直至整体线稿全部完成。

◆ 从结构框架入手

画线稿时先从整体框架入手,这能让我们把画面控制到固定的范围内,然后在这个范围内去填充画面的细节,这样能提高绘画的准确度。

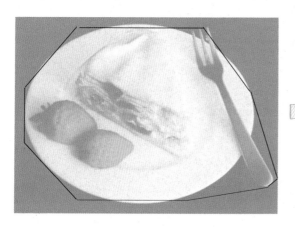

◆ 用几何体来分析

确定整体框架之后，再来分析画面中主要物体的形体。通常我们会用几何体来分析，把物体看成简单的几何体，理解它的外形结构和透视，绘画时在几何体的基础上细化出物体的主要特征，就能更加准确地把它们画出来。

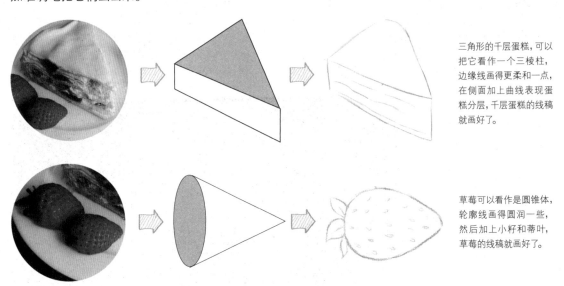

三角形的千层蛋糕，可以把它看作一个三棱柱，边缘线画得更柔和一点，在侧面加上曲线表现蛋糕分层，千层蛋糕的线稿就画好了。

草莓可以看作是圆锥体，轮廓线画得圆润一些，然后加上小籽和蒂叶，草莓的线稿就画好了。

◆ 先整体再细节，从主体到次要

在画线稿时，应该从整体出发，把物体的大小比例确定下来，把空间中的前后关系和远近距离也表现出来，再观察每个局部的细节进行细化。在描绘细节时，也应该先描绘画面中的主体物，再画次要物体。

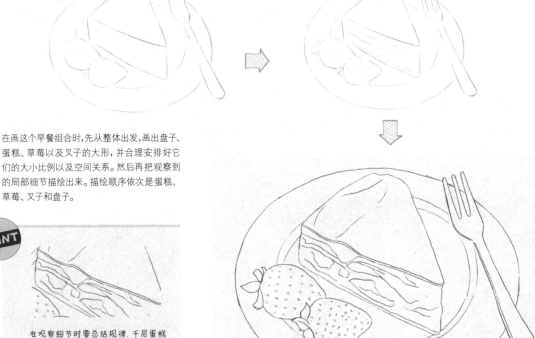

在画这个早餐组合时，先从整体出发，画出盘子、蛋糕、草莓以及叉子的大形，并合理安排好它们的大小比例以及空间关系。然后再把观察到的局部细节描绘出来。描绘顺序依次是蛋糕、草莓、叉子和盘子。

POINT

在观察细节时要总结规律，千层蛋糕的侧面看起来比较复杂，但仔细观察发现它们是由不规则的曲线组成的，所以只需用曲线简单勾画即可。

路边的野花

把从路边摘下来的小野花当作描绘对象吧！外形复杂的小野花同样可以用前面学习的规律轻松画出来。

小野花和简单的静物组合不太一样，它有比较复杂的前后遮挡关系。在细化线稿时应该先画前景的花朵和花茎，然后再刻画靠后的花朵和花茎。

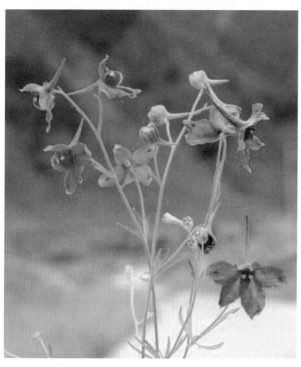

1 先从整体入手，观察野花的生长姿态，用长线条确定出整幅画的框架。

2 确定花朵和花茎的空间关系，用交错的线条确定花茎的生长方向，再用圆形定位出花朵生长的位置。注意花朵和花蕾在形体大小上的差异，用圆形概括的时候需要表现出大致的比例关系。

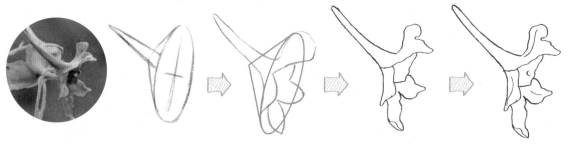

侧面的花朵可以看成细长的圆锥和扁圆锥的组合，再用柔软的曲线勾勒出花瓣的轮廓，注意花瓣边缘卷曲的特点一定要画出来。

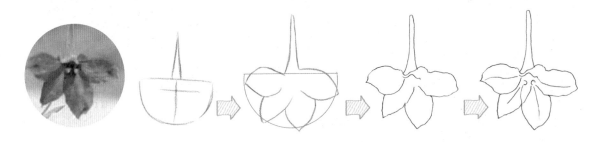

正面的花朵可以看成一个半圆形和圆锥的组合，4片花瓣均匀地分布在半圆形的框架内，正面来看花瓣边缘没那么卷曲，所以线条的弯曲度不用那么大。

3 整幅画最复杂的是花朵，仔细观察它们的形状，用几何体分析出花朵的大型后，再用细腻的曲线勾勒出柔嫩的花瓣即可。画花朵时先画靠前的花朵，再画靠后的花朵。

4 花朵画完之后，沿着之前确定好的花茎的分布，用清晰干净的线条勾勒出茎的形状。花茎比较纤细，画的时候要控制好花茎的宽度。最后再画出花茎分叉处的小叶片就可以了。

3.4 物体在画面中如何布局

学习完技能终于能画出漂亮线稿了，这时候还需要学习如何安排物体在画纸上的位置和大小，当图案在画面上的位置和比例都正合适时，画出来的画面才更有作品感。

◆ 先定位置再定大小

在安排画面时，需要把每一张画纸都看成一个画框，在一般练习的时候，通常都会让主体物出现在画框中心，定出图案在画纸上所占的比例，这样利于初学者培养良好的构图习惯，同时画面效果更好，也更突出。除非画面效果的特殊需要，否则一般都会避免图案过大、过小或超出画纸边界。

如果把描绘的物体画得太小，则很难描绘细节，同时也会使画面显得比较拘谨小气。

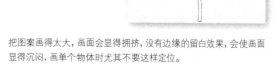

把图案画得太大，画面会显得拥挤，没有边缘的留白效果，会使画面显得沉闷，画单个物体时尤其不要这样定位。

如果一开始没定好位置就描绘细节，有可能会出现图案超出画纸而无法描绘完整的结果。

描绘的对象在画纸中间所占比例刚刚好，留有足够的白边，但又不让画面显得空，整体效果很舒服。

检测你的"战斗力"
——送你一朵玫瑰花

案例考察点

①考察是否能准确画出花朵的形状。
②考察是否能细致准确地描绘出花朵和叶片的细节。

参考步骤讲解，画出玫瑰花的线稿吧！

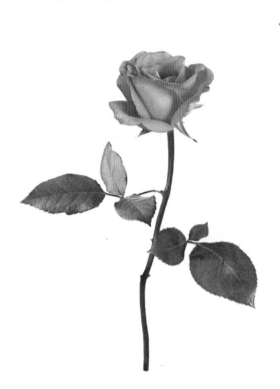

◆ 绘制方法 ◆

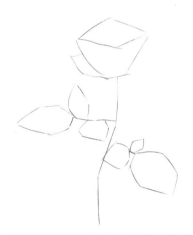

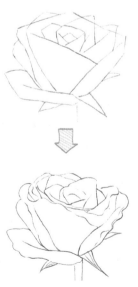

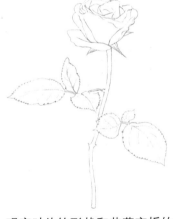

1 先用简单的线条概括出花朵的大体形态，下笔注意观察花朵和花茎的长宽比例。观察花朵的细节，把花瓣层层包裹的大致形态概括出来，用曲线描绘花瓣边缘卷曲的细节。

2 观察叶片的形状和花茎弯折的角度，用水滴形概括叶片的大形，再用双折线画出茎的粗细。仔细观察叶片和花茎的细节，把叶脉描出来，再勾画出叶片边缘的锯齿状轮廓，最后给花茎加上小刺。

提升色铅笔画的精致度
方法

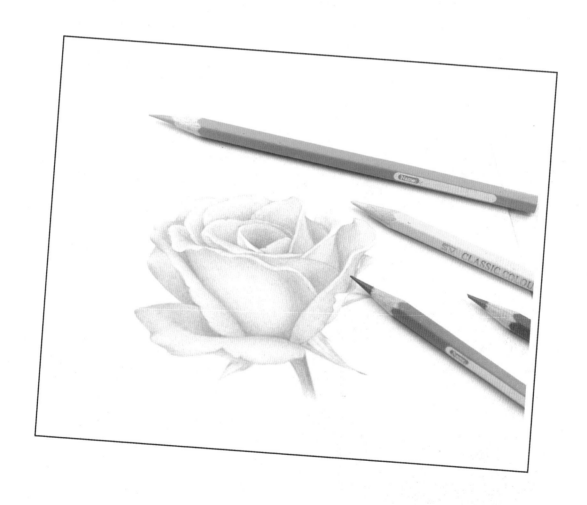

4.1 创作必备的色彩基础知识点

如何用色铅笔画出漂亮的色彩？首先我们要了解与色彩相关的一些小知识，从最基础的颜色开始，到邻近色和对比色，再到色彩的明度和纯度，每一个知识点都能让我们对色彩的认知更进一步。

◆ 用色环认识色彩关系

在我们熟练使用色彩之前，需要对色彩有一个系统的认识，这样才能知道它们在一起能产生什么样的"化学反应"，从而帮助我们更好地表现那些色彩丰富的物体。而认识色彩关系最简单的工具就是色环。

1.三原色

三原色指的是红、黄、蓝3种颜色，它们是无法用其他颜色调和出来的，但它们却能混合出其他颜色。

2.二次色（间色）

把两种原色混合在一起，就能得到一个二次色，例如红色和黄色混合就能得到橙色。

3.三次色（复色）

把原色和二次色混合起来，就会得到三次色，例如黄色混合绿色会得到黄绿色。

4.邻近色

任选一个颜色，在色环上与它相距90°角以内的颜色都是它的邻近色。例如黄色的邻近色就跨越了黄色到橙色之间的范围。

5.互补色

在色环上夹角互为180°的两个颜色就是互补色，例如黄色和紫色就是一组互补色。

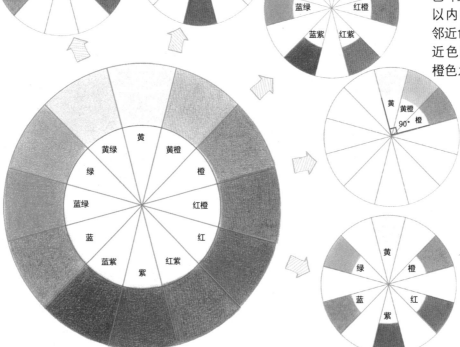

54

◆ 色彩的明度和暗度

颜色所具有的亮度和暗度被称为色彩的明暗度，这是色彩的一个重要特征。物体受到光照后会产生亮部和暗部，而颜色也有深浅和明暗的区别，因而我们常常利用色彩明暗来表现物体的明暗，从而描绘出物体的立体感。

不同色相的明暗变化

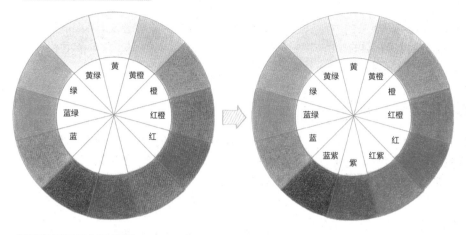

将颜色转化为灰度可以清楚地看到不同色相颜色的明度变化。三原色中的黄色明度最高；黄色比橙色亮，橙色比红色亮。

同色系的明暗变化

从左图可以看出，以辉柏嘉115858为例，同处在红色系的各种红色的明暗度也不一样。因而我们也可以利用同色系的颜色画出物体的明暗关系。

◆ 用色铅笔画图时，如何让颜色变亮或变暗

让颜色变亮

在描绘物体的亮部时，常常需要调高颜色的亮度来画。由于色铅笔的特性，并不能加入白色来调亮颜色，只能通过减轻下笔力度来让颜色变亮。

下笔重 ⟶ 下笔轻

可以看出下笔越轻柔，颜色就越亮。因此在表现亮部时，一定要轻柔下笔涂出明亮的浅色。

让颜色变暗

当需要让颜色变暗或在描绘物体暗部的深色时，通常采用叠色的方法。这里为大家展示3种叠色方法：

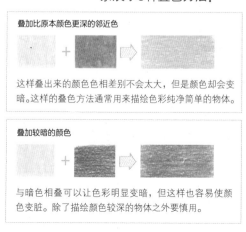

叠加比原本颜色更深的邻近色

这样叠出来的颜色色相差别不会太大，但是颜色却会变暗。这样的叠色方法通常用来描绘色彩纯净简单的物体。

叠加较暗的颜色

与暗色相叠可以让色彩明显变暗，但这样也容易使颜色变脏。除了描绘颜色较深的物体之外要慎用。

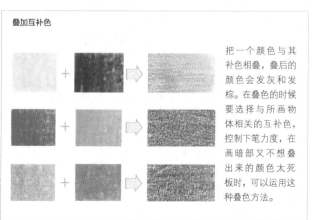

叠加互补色

把一个颜色与其补色相叠，叠后的颜色会发灰和发棕。在叠色的时候要选择与所画物体相关的互补色，控制下笔力度，在画暗部又不想叠出来的颜色太死板时，可以运用这种叠色方法。

4.2 四步减少选色纠结

看到美美的物体就有想把它画下来的冲动，但是在选色上色时却难住了许多画友。不知道如何归纳物体的颜色，不知道怎样挑选出正确的颜色，这些都成了大家最烦恼的问题。总结下来，选色离不开观察颜色、挑选颜色范围、试涂颜色和分析颜色构成这四点。

◆ 第一步：观察——利用色表对照颜色

之前做好的色表（辉柏嘉115858）这就派上用场啦！这一步主要是观察，一边仔细观察物体，一边对照画好的色表来挑选颜色。观察时首先要看物体的主色调，也就是面积最大最显眼的颜色；然后观察有哪些次要颜色，也就是画面中出现并且占有一定面积的颜色。

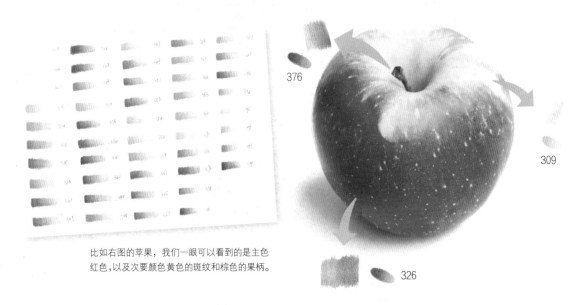

376

309

326

比如右图的苹果，我们一眼可以看到的是主色红色，以及次要颜色黄色的斑纹和棕色的果柄。

◆ 第二步：挑选——一眼确定物体颜色，挑出固有色

观察物体，从整体色系和固有色出发，挑出画面中最明显的几种颜色，确定色彩范围，再在此范围内挑选更精准的色彩。

写生时，我们很难从色表中找出和物体一模一样的颜色，这时可在邻近色中对比，尽可能在色表中寻找和物体本身最相似的颜色。如果选色还是无法确定出所有的颜色，下一步就要考虑叠色了。

注意在选色时可以根据自己的想法进行艺术加工，并不是死板地百分之百还原物体本色。这就是为什么画同一个物体，每个人画出来的颜色和画面都不同的原因了。

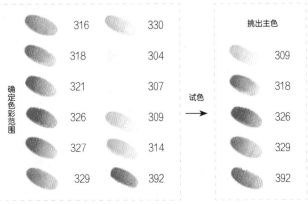

确定色彩范围			挑出主色
316	330		
318	304		309
321	307	试色	318
326	309	→	326
327	314		329
329	392		392

像上图中的苹果，通过观察确定大色调为黄红色系。
挑选时把这两种色系的铅笔挑出来，通过对比和选择，最终确定出1支黄色和4支红色的色铅笔。

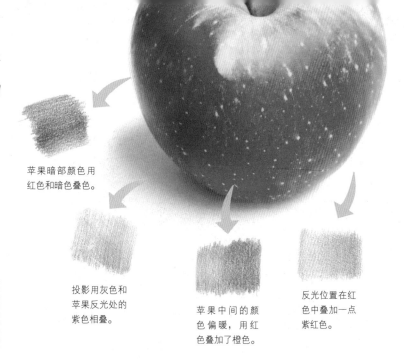

◆ 第三步:试涂和分析
——不能直接选出的
颜色,用叠色来尝试

有的颜色无法用色铅笔一次直接表现,这时候就需要分析一下想要的颜色是什么样的,然后试着用相近的几种颜色进行叠色。比如这个苹果,暗部反光处能看出偏紫的颜色,投影则是紫色和灰色的叠加。

苹果暗部颜色用红色和暗色叠色。

投影用灰色和苹果反光处的紫色相叠。

苹果中间的颜色偏暖,用红色叠加了橙色。

反光位置在红色中叠加一点紫红色。

叠色时加入的颜色

339　　397

◆ 第四步:细心
——细节颜色不能忽略

主要的用色分析完,也别忘记细节颜色,同样通过观察、挑选、试色及分析四步把颜色挑选出来。多试试几种颜色叠加,选出最合适的颜色。

果柄,选用棕色系叠色来画。

苹果"窝"的地方,需要在黄色底色上叠涂一点绿色。

投影,用灰色和苹果反光处的紫色叠色来画。

挑出细节颜色

370　　387

376

接下来就用挑选出来的颜色把苹果描绘出来吧!

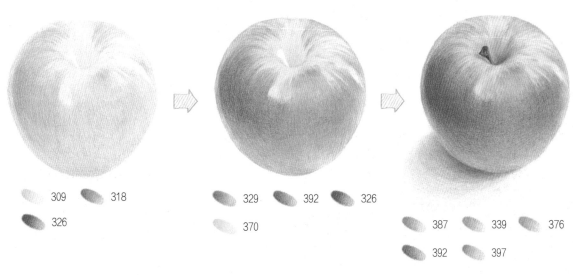

309　　318
326

329　　392　　326
370

387　　339　　376
392　　397

糖果

美味的棒棒糖有着可爱的糖果色，那么如何在色铅笔中挑选出合适的颜色来描绘它们呢? 一起来看一看吧!

绘画要点

在挑选颜色时，不能一味去还原看到的颜色，应该加入自己的想法，灵活运用颜色，这样画出来的画面会更有意思。

使用颜色

糖果:	309		318
	314		339
	370		372
棒棒及投影:	397		399

• 辉柏嘉115858 = 红辉

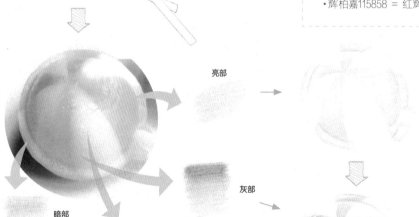

亮部

灰部

暗部

浅色

309

通过画好的色表对照挑出颜色，选出 309 中黄色来表现棒棒糖黄色的亮部。

314

灰部区域的色调会比亮部暗，所以选择了同色系中颜色更深的 314 深橙色。

339

暗部选用黄色的互补色 339 粉紫色叠色，浅浅叠色产生的灰色不会破坏糖果甜美的感觉。

309

糖果的浅色部分颜色不深，最暗的地方也只泛出浅浅的黄色，还是选用 309 中黄色，只要轻柔地涂出浅色即可。

1 从黄色棒棒糖开始，挑选颜色时可以从亮部入手，定好亮部后再挑出灰部颜色，再逐渐过渡到暗部颜色。

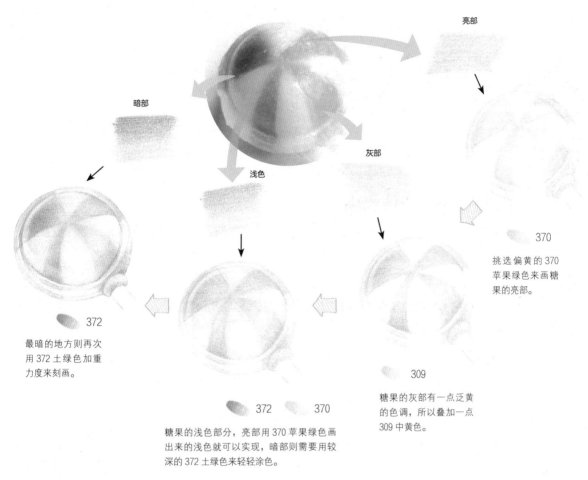

亮部

暗部

灰部

浅色

370

挑选偏黄的 370
苹果绿色来画糖
果的亮部。

372

最暗的地方则再次
用 372 土绿色加重
力度来刻画。

309

糖果的灰部有一点泛黄
的色调，所以叠加一点
309 中黄色。

372　　370

糖果的浅色部分，亮部用 370 苹果绿色画
出来的浅色就可以实现，暗部则需要用较
深的 372 土绿色来轻轻涂色。

2 这颗糖果的颜色偏黄绿色，所以会从黄色和绿色的色铅笔中挑选出颜色。选色时同样从亮部开始
选，然后是灰部和暗部颜色。

397　　309

塑料棒的暗部用 397 深
暖灰色轻轻涂色来描绘，
但是白色易受环境颜色
的影响，所以再叠加一
点 309 中黄色。

397　　309　　399

糖果的投影同样可以用 397 深暖灰色和 309
中黄色的叠色来画，但是靠近糖果处的投
影颜色较深，所以叠加一点 399 黑色来描绘。

3 白色塑料小棒只需要画出它的暗部颜色即可表现出质感。投影的颜色也很简单，注意叠涂出环境
色就可以了。

4.3 两种涂底色的方法

学会挑选颜色之后就开始正式上色了，上色的第一步当然是涂底色。很多初学者经常纠结应该先涂浅色还是先涂深色，这并不是由叠色上的微小差异来决定的，而是取决于你所画的物体的色调是浅还是深。

◆ 首先观察物体的整体色调

观察物体的整体色调，主要是为了分析这个物体的整体色调偏深还是偏浅。物体色调的深浅直接决定了涂底色的方法。

画浅色调物体

画浅色调的物体时，涂底色时最难把握的就是颜色的深度。初学者由于把握不好下笔的力度和涂色的深浅，很容易一下笔就涂出比较深的颜色。所以建议初学者在画浅色调物体时，上色的顺序是先涂浅色后涂深色。

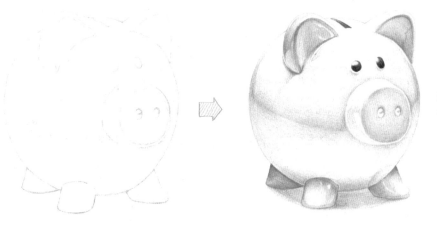

白色的陶瓷小猪存钱罐一看就属于浅色调的物体，所以在涂底色时用浅色画出大致的明暗即可。如果用色过深，画错了会较难修改。

画深色调物体

在画深色调的物体时，可以在表现底色时就直接用深色画出物体的暗部，快速确定画面的明暗关系。但我们在画暗部的时候建议用一个相对较深的颜色涂，而非直接用最深的颜色，以免涂得过深没有调整余地。如果从浅色开始画，一层一层地涂到深色，反而不好表现画面的立体感。

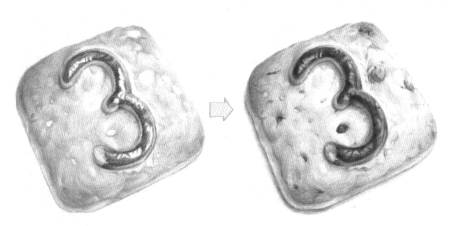

画饼干时，可以一开始就用深色画出饼干焦痕和颜色最深的地方，亮部可以先留出来，后期用浅色叠加即可。

数字小饼干

可爱的烤饼干，焦黄的色泽散发出甜甜的香气。因为它整体颜色比较深，所以就先从深色调的焦痕画起吧！

绘画要点

画饼干时先用一个较深的颜色一步到位画好明暗关系，后期的叠色都是为了刻画细节以及丰富色调，并没有改动底色时就画好的明暗变化。

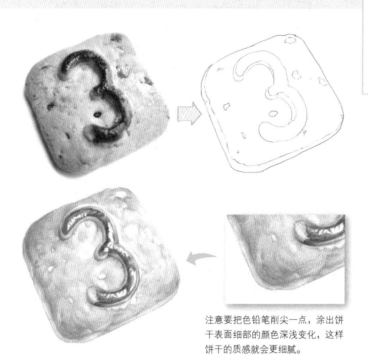

注意要把色铅笔削尖一点，涂出饼干表面细部的颜色深浅变化，这样饼干的质感就会更细腻。

使用颜色

亮部：	307		387
		392	380
暗部：	376		380
	397		

· 辉柏嘉115858 = 红辉

380 376

1 从饼干的深色画起，饼干的暗部位置就用较深的380生褐色来涂画，四个角的位置颜色最深。数字"3"则选择376熟褐色来刻画最暗的地方，涂色时要把最亮的位置留白。

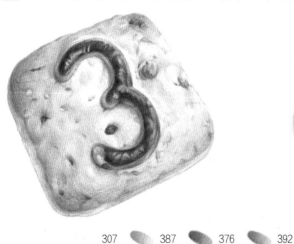

307 387 376 392

2 接下来就用307柠檬黄色轻柔地在饼干的亮部涂抹来丰富颜色，然后再用387黄褐色丰富饼干的颜色，用376熟褐色画出饼干表面的巧克力碎，接着用392印度红色把字母细节描绘完成。

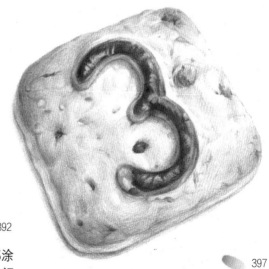

397

3 最后用397深暖灰色画出饼干的投影，让它的效果更加真实立体。

粉色花瓣

粉色的百合花瓣质感轻盈，暗部色调并不突出，所以描绘时先从它的浅色位置画起，然后一点点加深暗部直到画完。

绘画要点

百合花瓣的暗部与亮部的区分并不明显，所以选择从亮部画起，避免涂底色时下笔太重把颜色画深。

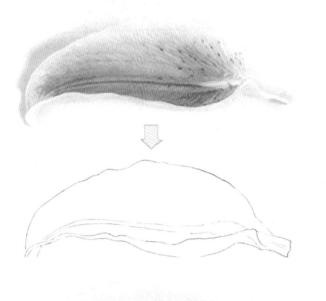

使用颜色

浅色：	319	370
	307	
暗部及细节：	329	327
	359	397

• 辉柏嘉115858 = 红辉

涂色时笔触的方向要顺着中心脉络往两边斜向涂色，花瓣边缘的位置要小心地留白。

319　　307　　370

1 用轻柔的笔触涂出花瓣各部位的底色。用319浅洋红色涂花瓣的底色，注意留白花瓣中心的脉络。然后用307柠檬黄色和370苹果绿色涂出花瓣底部的颜色变化。

329　　370

2 用329桃红色加深花瓣的颜色，花瓣底部的绿色部分再用370苹果绿色轻轻加强一下。

327　　359　　397

3 用327玫瑰红色再次加深花瓣暗部，然后用笔尖轻轻勾勒出花瓣上的纹理和斑点。花瓣底部的绿色位置用359深绿色再次加深。然后用397深暖灰色涂出花瓣的投影就可以了。

4.4 画出物体干净的固有色方法

在观察一个物体时，不管它的颜色多与少，都需要提炼出一个大致的颜色范围，通过做减法的方式来描绘物体最直观的色彩信息，这样可以避免被杂乱的颜色所影响，从而画出干净的画面。训练总结颜色的能力，一眼找对主色，这对描绘复杂颜色的物体很有帮助。

◆ 训练总结颜色的能力

画色铅笔画时并不是颜色用得越多越好，而是要训练总结颜色的能力，找准主色。总结颜色是指抓住物体最明显的颜色，并快速地确定出所需要的颜色。检验总结颜色是否准确的方法，就是看一下用挑选出来的颜色能否画出物体。以下分享3个案例（以辉柏嘉115858色铅为例）。

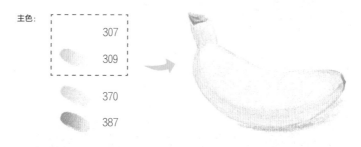

主色：
307
309
370
387

香蕉的主色调是黄色，为了区分明暗选择两种深浅的黄色，在香蕉的首尾处都有浅浅的绿色，最深的地方则用387黄褐色来画。

主色：
387
378
376
307

猕猴桃整体为褐色，挑选387黄褐色和378赭石色来涂大面积色块，最暗的地方则挑深一些的376熟褐色来画，亮部则叠画一点点307柠檬黄色，这样画面色彩就很丰富了。

主色：
370
359
307
378

用359深绿色和370苹果绿色画出苹果的主色，最亮的地方有点泛黄，所以加入一点307柠檬黄色，果柄则用褐色系来画。

红色的小番茄

观察照片，根据第一眼的感受，挑出合适的红色，涂出可爱的小番茄吧！

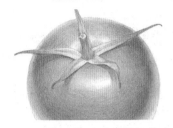

虽然只挑选出3种红色来画番茄，但是运用好渐变色画法，画面一样会很有层次感。

使用颜色

蒂叶:	359		357
	309		
小番茄及投影:	318		321
	326		397
	309		

• 辉柏嘉115858 = 红辉

先观察番茄亮部位置，发现红色中带有一点点黄，所以选用318猩红色来涂第一层颜色。

再观察颜色稍深一点的地方，选用比朱红色更深的321大红色来叠画加深。

番茄表面看起来颜色更深的地方，选用更深一些的326深红色来叠画。

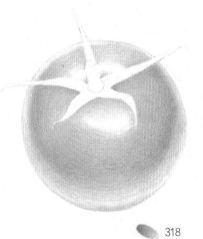

318

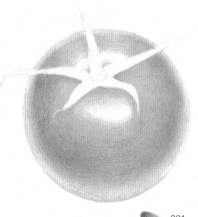

321

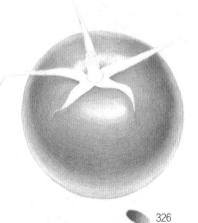

326

1 用318猩红色涂出小番茄的底色，同时要描绘出大致的明暗关系。

2 用321大红色强调一下番茄的暗部位置，让它的立体感更加明显。

3 最后用326深红色再次加深番茄的深色位置，把明暗交界线强调得更加清晰，番茄一下就变得圆滚滚了。

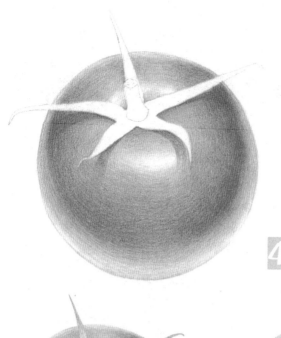

为了让画面更丰富，让色调更加融合，可以在亮部的地方稍稍叠加一点中黄色。

309

4 避开高光位置，用309中黄色在亮部区域轻轻叠色，番茄的颜色就变得更饱满了。

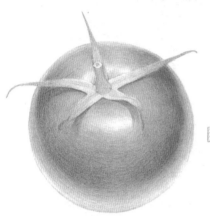 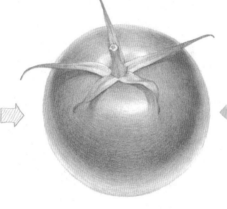

蒂叶的颜色由黄色和绿色叠画表现，而绿色要分出浅绿色和深绿色两个层次。

309 359 357

5 画蒂叶时先从固有色画起，用309中黄色和359深绿色涂出底色，这一步要将蒂叶表面的绿色纹路描绘出来。然后用357墨绿色轻轻加强蒂叶的暗部。

番茄的投影主色调为灰色，但是受到番茄颜色的影响，投影中又带了一点红色调。

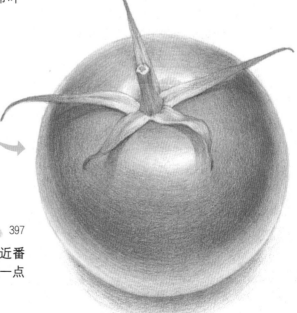

326 397

6 先用397深暖灰色涂出投影形状和范围，靠近番茄的位置颜色更深一些。然后淡淡地涂上一点326深红色，表示番茄对投影颜色的影响。

4-5 色彩的加法，让画面色彩变得更丰富

色彩的减法就是抓住物体色彩大感觉，去掉影响画面效果的多余颜色。而色彩的加法则是加入合适的颜色，让画面更丰富生动。合理运用同类色和环境色，不用大修改，就能让画面更加出彩！

◆ 加颜色的两个小妙招

加同类色

加入同类色，是指加入与物品本身色彩相似的颜色，这样既能让画面丰富起来，也不会让最终效果与之前的效果偏差过大。在描绘颜色单调的物品时，可以考虑这种加色方法。

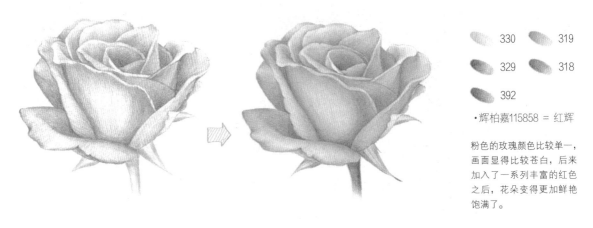

330　　319

329　　318

392

・辉柏嘉115858 = 红辉

粉色的玫瑰颜色比较单一，画面显得比较苍白，后来加入了一系列丰富的红色之后，花朵变得更加鲜艳饱满了。

加环境色

有时候物品本身颜色不那么丰富，但是加入一些环境色后，画面立刻丰富起来。尤其是描绘一些强反光的物体时，环境色可以描绘得很丰富。

307　　316　　309　　321

透明的水晶略带一点淡淡的蓝紫色，但是受光线折射的影响，加入金属链的黄色调和光线折射后形成的红色调后，色彩立刻丰富起来，水晶也变得更加璀璨了。

小练习!

粉色玫瑰

一朵粉色玫瑰,真的可以用几支红色系铅笔让它变得娇艳欲滴起来吗?一起来画画看吧!

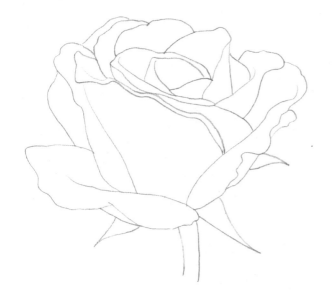

绘画要点

不管叠加多少层颜色来丰富画面,花朵的明暗关系一定不能改变。

使用颜色

花朵: 329 319

307 318

花萼与花茎: 357 392

• 辉柏嘉115858 = 红辉

这一步叠色时,只需用319浅洋红色在玫瑰花的暗部叠画涂色,使整个花朵色调变得更粉嫩一些。

叠加一点柠檬黄色可以让玫瑰的色调更亮更饱和,叠色的位置主要集中在花瓣的亮部区域。

319 329 307

依次叠加319浅洋红色和329桃红色,逐步让玫瑰的色调变得更加粉嫩可人。然后再轻轻涂上307柠檬黄色,让花瓣的色调更饱和一些。

在花瓣边缘位置轻轻涂上偏紫的浅洋红色，再在花朵暗部位置叠涂朱红色，玫瑰的颜色就变得娇艳起来了。

 319　 318

2 通过叠涂319浅洋红色和318猩红色，玫瑰花的色调变得更加丰富了。

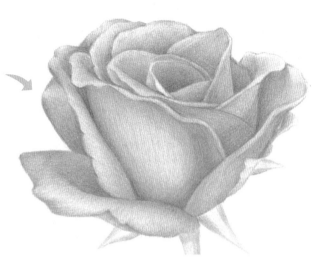

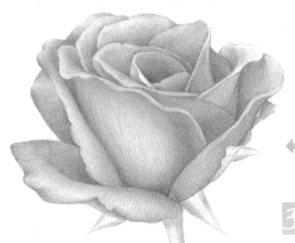

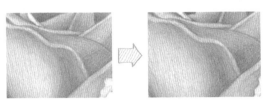

对比涂抹前和涂抹后的效果，叠涂了颜色后花瓣的色泽更娇艳，但是色相的改变并不大。所以在叠涂颜色时要适量，不要用力大面积涂抹。

 318　 329　 307

3 再次在花朵最暗的位置涂上一点318猩红色，花朵的颜色就更浓烈了。然后在花瓣亮部涂抹一点307柠檬黄色，玫瑰的整体颜色就变得更鲜亮了，接着用329桃红色在花朵的灰部再叠一层颜色，让花朵整体色调仍然保持为粉色。

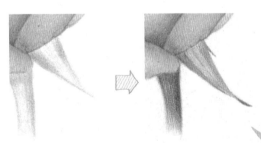

花萼的位置直接用蓝绿色增加色彩的丰富度和层次，在花茎的地方先用蓝绿色加深，再用熟褐色涂抹，使之和浓烈的花瓣更加搭配。

 392　 357

4 这一步是丰富花萼和花茎的颜色，用同类色的357墨绿色叠涂后，在花茎上叠加392印度红色。

自我检测

检测你的"战斗力"——可口小蛋糕涂色

使用颜色

草莓:	326		307		318
	321		392		
蛋糕及 投影:	307		314		316
	387		318		397
蓝莓及 叶子:	343		359		370
	326		307		

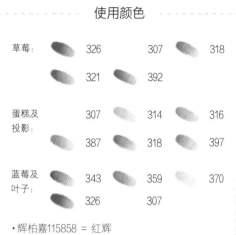

· 辉柏嘉115858 = 红辉

案例考察点

①是否能选用准确的颜色画出物体。
②是否能在画出丰富颜色的同时，保证画面的干净整洁。

◆ 绘制方法 ◆

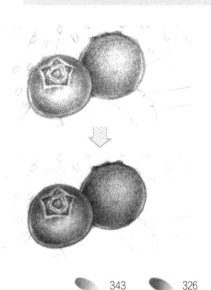

343　　326

1 用343群青色画出蓝莓的底色，并逐步加深。在亮部叠326深红色，让蓝莓看起来蓝中带粉。

370
307　　359

2 用370苹果绿色涂出叶片的底色，暗部用359深绿色加深，最亮的地方叠涂一点307柠檬黄色。

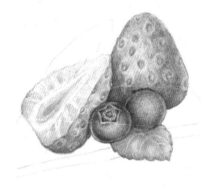

326　　　307
318　　321　　392

3 用326深红色和321大红色涂出草莓的主色，偏亮的地方用307柠檬黄色和318猩红色叠色描绘，草莓的暗部则用392印度红色加深。

 参考步骤讲解，给小蛋糕涂上颜色吧！

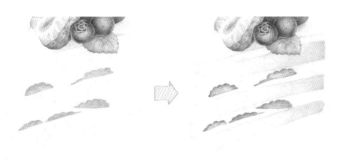

307　318　314

4 用307柠檬黄色涂出蛋糕层，涂色的时候笔触轻柔一些。然后用314深橙色涂出蛋糕的暗部颜色。夹层中的草莓则用318猩红色和314深橙色叠画完成。

387　316　397

5 用316朱砂红色强调蛋糕夹层的缝隙，水果在蛋糕上形成的投影用387黄褐色来画，最后再用397深暖灰色在蛋糕右边涂上浅浅的投影。

增强物体立体感的 方法

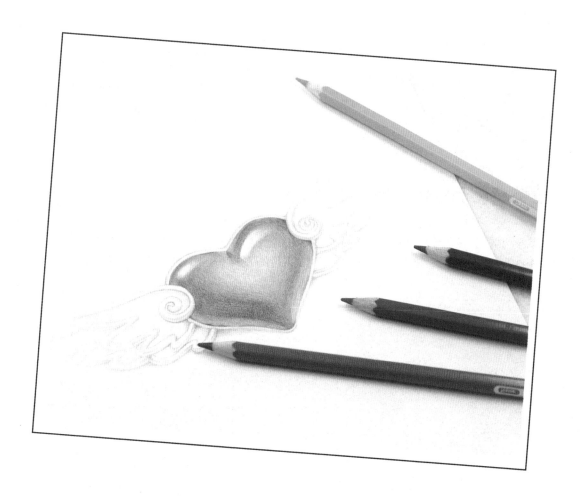

5.1 如何正确理解立体的概念

用简单的方式理解立体感，就是指和平面的感觉相反的一种感受。一张圆形纸片和一个球体的区别就是平面和立体之间的差异。平面的东西是扁平的、没有变化的，而立体的东西能让你感受到物体表面的起伏和转折，会更真实。

◆ 对比这两个图形

下面两个图形，都是圆形轮廓涂色。但是左边图案看起来很扁平，只能称为圆形。右边图案的涂色效果则看得到圆滚滚突起的感觉，看起来很立体，所以被称为球体。这就是平面感和立体感带来的视觉差异。

 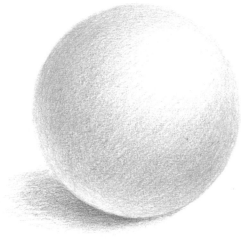

◆ 立体感弱和立体感强

有时候大家可能会疑惑，我们明显画出了物体的特征，却仍然感觉画面很平，缺乏真实感。以下面两个苹果为例，左图的苹果虽然特征明显，却显不出圆润的感觉。而右图圆滚滚的苹果更接近我们对苹果的认知，显得更真实、更立体。那么两者的区别到底在哪呢？先仔细观察一下，再带着这个问题学习接下来的内容。

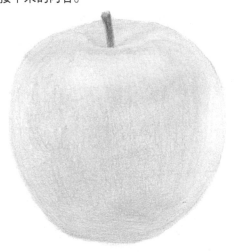 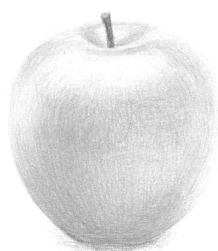

5-2 正确刻画物体的三大面和五大调

　　观察物体的光影关系，首先要分析光源的方向，随之才能确定物体的明暗关系。明暗关系通过一定的规律总结出来就是"三大面"和"五大调"。不管是临摹还是写生，只有处理好"三大面"和"五大调"的关系，才能表现出物体的立体感和空间感。

◆ 什么是三大面

　　光照射到物体上，物体分为受光部分和背光部分。受光部分分为亮面和灰面，背光部分则为暗面，这三个面就是物体的"三大面"。

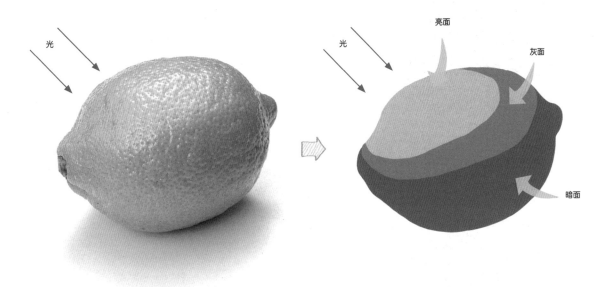

光　　　　　　　　　　　　　光　　　　　　　　亮面
　　　　　　　　　　　　　　　　　　　　　　灰面

　　　　　　　　　　　　　　　　　　　　　　暗面

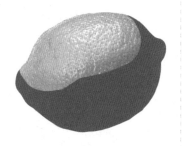

亮面	暗面	灰面
在受光部分中，离光源最近、受光最充足的面为亮面。在三大面中，它是颜色最浅的地方	处在背光位置的部分被称为暗面，它在三大面中是颜色最深的一个区域	介于亮面与暗面之间的为灰面。同样处在受光部分，但是它接受到的光照少于亮面，所以显示出来的颜色会比亮面更深，但比暗面浅

◆ 什么是五大调

"五大调"是从"三大面"里划分出来的,受光部分的亮面中划分出了高光,灰面保持不变。在背光部分的暗面中划分出了明暗交界线和反光,然后增加了投影。总结一下,"五大调"就是高光、灰面、明暗交界线、反光和投影。

光

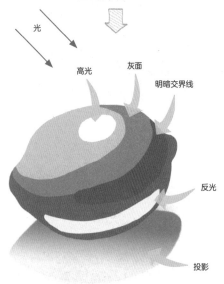

光

高光　　灰面

明暗交界线

反光

投影

首先要确定光源,然后找到物体受光面和背光面,再从中分析更加细腻的三大面和五大调。

高光

高光是物体表面最亮的点,面积很小,但是很亮,甚至完全为白色。高光有时候有,有时候可能没有,在观察的时候要注意

灰面

灰面,和前面所介绍的一样,是亮面和暗面之间的过渡面,受光适中,色调也适中

明暗交界线

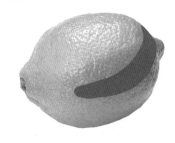

明暗交界线,是既不受光也不受反光的区域。在不考虑物体固有色的情况下,例如在白色石膏体或白色物品上,颜色最深的地方是明暗交界线,而非暗部

反光

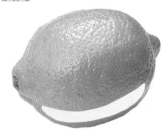

反光是处于暗部的一个区域,是光线照射到其他物体后,反射回来的光反射到物体的暗面,所形成的一块比暗面的其他部分要亮的区域

投影

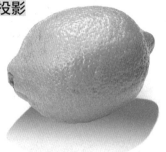

光线照射到物体上,物体遮挡光线在地面或者环境中形成的深色区域被称为投影,注意投影和暗部处在同一个方向

分析几何体的明暗关系

在观察物体的明暗关系时，可以先从形体简单的几何体入手。几何形体最具代表性，本身的细节也比较少，分析起来也更容易。当能熟练说出几何体的明暗关系时，把几何体的明暗关系套用在其他物体上，光影分析也就不在话下了。

对比一下分析结果：倒过来看答案吧！

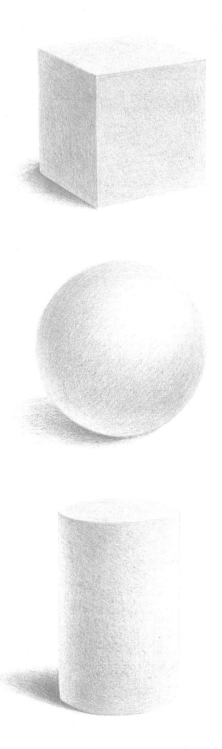

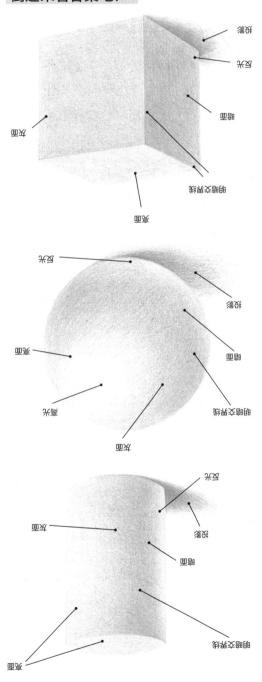

5.3 用色彩表现画面的明暗变化

通过前面的内容我们已经了解色彩也有明暗之分，用亮色来画亮部，暗色来画暗部，需要注意的是，一张图上的亮色和暗色是相对的，只要拉开物体表面颜色的深浅对比，立体感就能画出来了。

◆ 一种颜色同样可以分出深浅，画出明暗

用一种颜色画出物体明暗的方法就和画素描一样，只是把黑白灰的关系换成了彩色。以下图的马卡龙为例，对亮面、灰面和暗面进行划分，把它们对应的颜色大致划分为A、B、C三个层次。当用蓝色色铅笔可以画出三个层次的颜色深浅时，一个立体的马卡龙也就能用一支笔表现出来了。

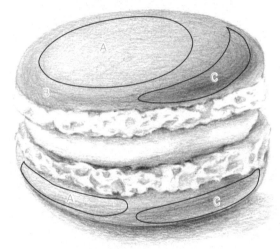

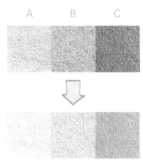

随便挑一个颜色的色铅笔，用它画出的深浅变化来表现明暗灰三个色调。区域A表示亮部，就用色铅笔轻轻涂色。区域B则是A和C之外的部分，只需要稍稍加重下笔力度来涂画。区域C表示暗部，需要加重力度和叠涂颜色来表现。

下图就是利用一支色铅笔的颜色深浅变化画出了马卡龙的明暗关系，这种方法同样可以把物体的立体感表现得很到位，动笔试试看吧！

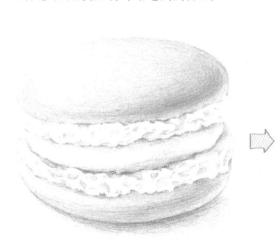

◆ 丰富的颜色表现明暗

一种颜色固然能画出立体感,但是我们经常描绘的是一些颜色丰富的物体,从前面学习色彩的章节我们知道,不同色相的颜色也能表现明暗关系,所以在给物体上色时,首先观察总结出物体的固有色,然后对照一下这些颜色之间的深浅对比,浅一些的颜色用来画物体的亮部和灰部,深的颜色用来画暗部。总结一下就是,颜色丰富的物体是通过颜色的深浅对比来表现明暗关系,表现立体感。

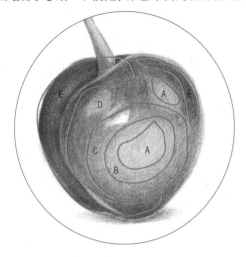

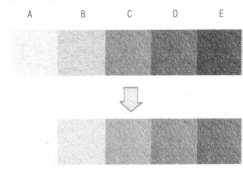

左图的樱桃,忽略它表面的一些细节,把整个樱桃大致分为 A 到 E 5 个明暗层次,然后分别由黄到红的 5 个颜色变化来表现。本来黄色调的亮度就高于红色,所以它们主要用来描绘樱桃中间的浅色位置。而红色调则为由粉红、朱红到大红色,它们三者由亮到暗的变化正好用来描绘樱桃红色部分的明暗关系。

下图是一张描绘完成的樱桃,现在我们先忽略细节,只用上面5种颜色大致涂画出它在颜色上的明暗变化,看看是否能表现出樱桃的立体感呢?

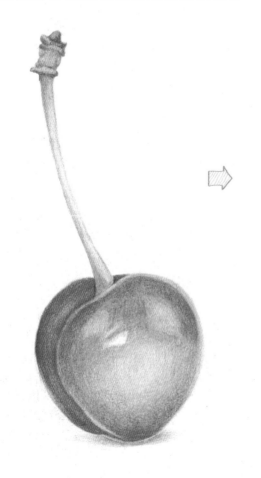

77

蓝色礼盒

这是一只绑着金色丝带的蓝色小礼盒，根据线稿的明暗关系，现在通过颜色的明暗变化把它画成一只有立体感的小盒子。

盒子的材质是厚纸板，因为材质的原因，所以在亮面并不能看到高光，在描绘时需要注意。

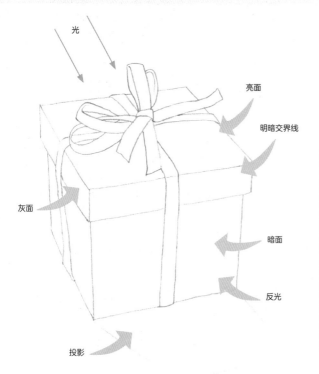

光

亮面

明暗交界线

灰面

暗面

反光

投影

使用颜色

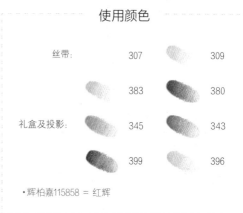

丝带：		307		309
		383		380
礼盒及投影：		345		343
		399		396

· 辉柏嘉115858 = 红辉

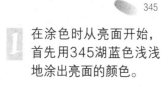
345

1 在涂色时从亮面开始，首先用345湖蓝色浅浅地涂出亮面的颜色。

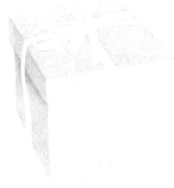
345

2 以亮面为参考，继续用345湖蓝色涂出盒子的灰面，可以稍微加重下笔力度，让灰部的颜色深于亮部。

345 343

3 用345湖蓝色把暗部叠涂得更深一些，让亮面、灰面和暗面从颜色深浅上形成对比，初步表现出盒子的立体感。然后用343群青色画出盒子的暗部。

345　　343

4 再次使用345湖蓝色在灰面和暗面叠色，加强三大面的明暗对比，让盒子的立体感更加明显。然后用削尖的343群青色加强明暗交界线和盒盖的投影位置。

先用307柠檬黄色给丝带整体涂上一层颜色，然后用309中黄色加强丝带的暗部位置，区分出大致的明暗关系。

为了让丝带更加立体，选用更深的383土黄色再次加深丝带的明暗对比，尤其是缝隙处的刻画，画面的立体感得到进一步加强。

用380生褐色细心刻画出丝带之间的缝隙。丝带在盒子上形成的投影则用345湖蓝色描绘。有了丝带投影，画面的立体感更加突出。

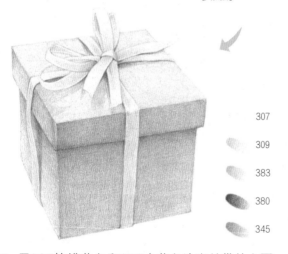

307
309
383
380
345

5 用307柠檬黄色和309中黄色涂出丝带的主要色调，深一些的地方用383土黄色加深，最深的地方如丝带之间的缝隙和边缘的投影则用380生褐色加深。注意丝带的颜色深浅要和明灰暗3个面一同变化。接着用345湖蓝色画出丝带在纸盒上的投影。

396　　399

6 最后用396冷灰色涂出盒子的投影，越靠近盒子的地方投影颜色越深。盒子底部边缘与投影相连的地方可以用399黑色的笔尖轻轻强调一下。

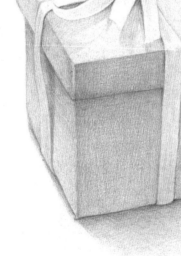

5.4 加强明暗对比，让物体更立体

　　有时候画出了物体的明暗关系，仍然觉得立体感不够明显。这时候可以检查一下亮部和暗部的色彩对比是否明显，如果不明显，那就用色铅笔加强明暗对比，把颜色之间的深浅对比拉大，物体颜色的深浅对比越弱，立体感越弱，当深浅对比越强时，立体感也就变强了。不信就试一试吧！

◆ 用颜色的变化来加强明暗对比

　　当想要加强物体的明暗对比时，可以用橡皮减淡亮部，用更深的颜色去加强物体的暗面，从而增强暗面和亮面及灰面的颜色深浅对比。

加强明暗对比前

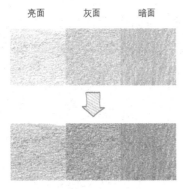

提取亮、灰、暗 3 个面的用色，放在一起方便对照。

加强明暗对比之前的 3 个用色，不管直接看还是将颜色转化成灰度来看，可以看出它们的颜色深浅变化并不大。

加强明暗对比后

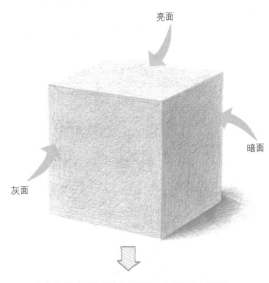

把加强明暗对比后的 3 个面的用色提取出来进行对照，看看发生了什么变化。

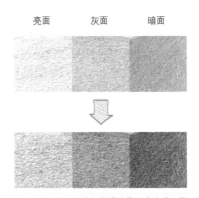

从提取出来的颜色可以看出很明显的深浅变化。再回归到物体本身，也能很清晰地看到立体感得到了增强。

心形胸针

在第一次上色后觉得立体感并不明显，于是通过加强颜色明暗对比的方法进行修改，增强颜色深浅对比，立体感爆棚。一起来画画看吧！

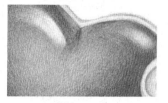

使用颜色

爱心：	321	392
	326	307
	309	
翅膀：	397	380
	309	307

• 辉柏嘉115858 = 红辉

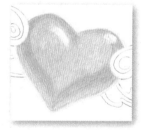 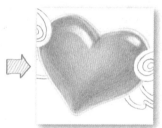

用 326 深红色和 307 柠檬黄色涂出红心的底色，画出大致的明暗关系。继续用 326 深红色加强红心明暗对比，增强明、灰、暗 3 个面的颜色层次，让立体感突显出来。

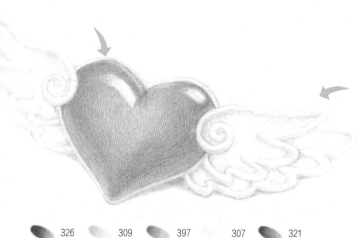

用 307 柠檬黄色和 309 中黄色涂抹翅膀的金边，金色适当有一些深浅变化。再用 397 深暖灰色画金边的投影，加强其立体感。在修改的过程中，加强金边的立体感是非常必要的。

326	309	397	307	321

1 这是完成初步上色的心形胸针，可以看出它的刻画比较细腻，对光影的描绘也比较清晰，但是立体感不明显。

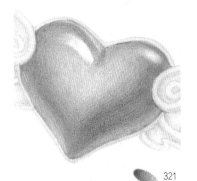

321

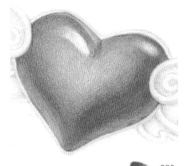

326

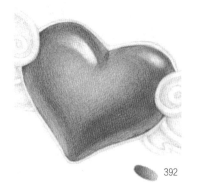

392

2 修改时先用321大红色加强红心的暗部位置，注意要保留亮部、高光以及反光的形状。

3 接着用较深的326深红色再次加深暗部，使它与亮面之间的明暗对比更明显，红心表面浮起的感觉因此变得更强烈。

4 最后把392印度红色铅笔的笔尖削尖，加深明暗交界线的颜色，以及红心与金边相连的缝隙，立体感就更加突出了。

金边的体积是比较圆润的，加上它光滑的质感，所以能看到明显的明暗交界线和反光。在加深颜色对比时，主要刻画明暗交界线，注意一定要把反光的位置保留出来。

明暗交界线

反光

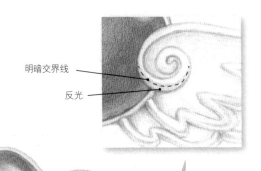

309　380

5 用309中黄色细心地加深金边的暗部，金边边缘较暗的地方用380生褐色铅笔的笔尖细心地强调一下，金边的立体感就出来了。

397

6 最后用397深暖灰色对装饰物的投影进行调整，靠近物体边缘的位置可以把投影稍稍加深一些，这样也能使物体的投影更真实自然。

5-5 投影加强物体的真实感

在描绘作品时,常常会忘记画物体的投影,殊不知投影是表现物体立体感、让画面变得真实的一个重要特征。所以投影画在哪?用什么颜色画?画成什么形状?画出多大的范围?这些就是这一小节要解决的问题了。

◆ 有投影和没投影的区别

下图的两片枫叶形状是一样的,只是一个画了投影一个没画投影,却能带给人不一样的感受。

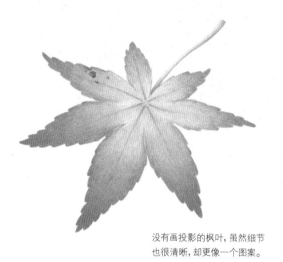

没有画投影的枫叶,虽然细节也很清晰,却更像一个图案。

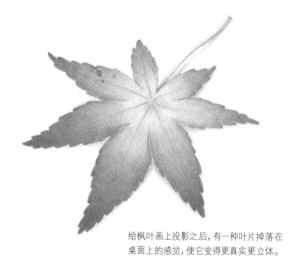

给枫叶画上投影之后,有一种叶片掉落在桌面上的感觉,使它变得更真实更立体。

◆ 如何画投影

知道了画投影的重要性,还得知道如何画投影。其实画投影很简单,从以下3个方面出发就好了。

先确定投影的方向和范围

1.确定投影方向的方法很简单,投影处于光源的反方向,和暗部处于同一个方向。

2.投影的范围大小取决于它和光源之间的距离,离光源越近,投影范围越小;离光源越远,投影的范围就越大。

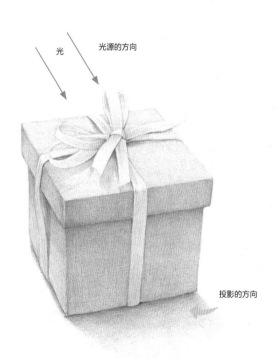

光　　光源的方向

投影的方向

投影的形状和颜色

　　投影的形状是和物体本身的外轮廓有关的，在画投影时通常也是按照物体外轮廓的形状来画。同时在画投影时，常用灰色调来描绘。但物体本身的颜色会通过光照反射到投影中，虽然有时候并不明显，但为了画面效果，会考虑在投影中加入一点物体的颜色，这样整个画面会更整体。

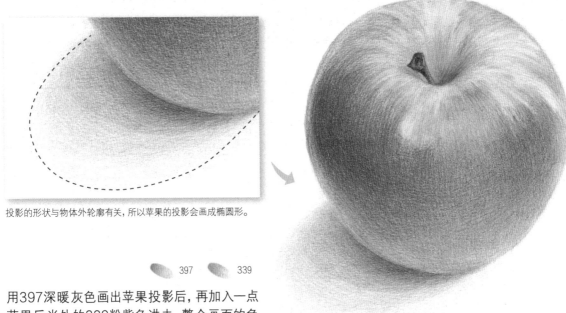

投影的形状与物体外轮廓有关，所以苹果的投影会画成椭圆形。

397　　　339

用397深暖灰色画出苹果投影后，再加入一点苹果反光处的339粉紫色进去，整个画面的色调就更协调统一了。

透明物体的投影

　　透明物体的投影比较特别，当光线照射到透明物体上，有一部分光线会穿透物体照射到物体所在的平面上，所以透明物体的投影中间会有一块因为光线照射形成的亮部。

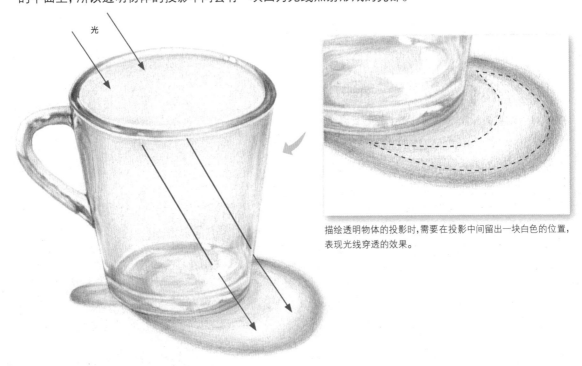

光

描绘透明物体的投影时，需要在投影中间留出一块白色的位置，表现光线穿透的效果。

小练习！

玻璃杯投影的刻画

这是一个已经画好的玻璃杯，回想前面学习的3个画投影的要点，给杯子画出投影吧！

画杯子的投影时，要注意玻璃透明质感的特性同样要表现在投影上，所以在画玻璃杯的投影时要画出透光的感觉。

使用颜色

投影： 396 397

·辉柏嘉115858 = 红辉

光

亮部

亮部

396

首先要根据已有的明暗关系确定光源的方向，从而确定投影的方向。从杯口和杯把亮部的位置确定了光源从左上方照射下来。

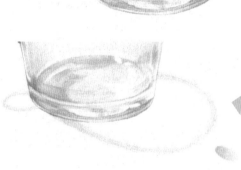

1 杯口是圆形的，所以杯子的投影形状是椭圆形。先用396冷灰色轻轻勾勒出杯子的投影形状。

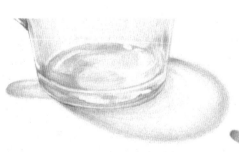

397

397

2 因为杯子本身透明不带色相，所以继续用灰色调的397深暖灰色画投影，投影中间要留出一部分空白。

3 再次使用397深暖灰色加强杯子投影的明暗关系，主要强调投影边缘的颜色，这样能让投影中间的亮部更加突出，玻璃杯的透明质感也会跟着变得强烈。

检测你的"战斗力"——涂出一颗诱人樱桃

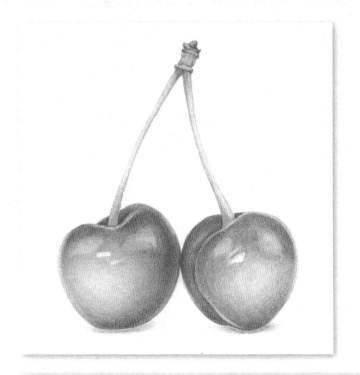

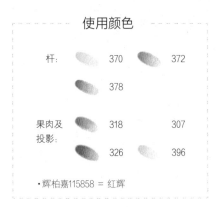

使用颜色

杆:	370	372
	378	
果肉及投影:	318	307
	326	396

·辉柏嘉115858 = 红辉

案例考察点

①考察是否能分析清楚物体的光影关系。
②考察是否能将光影关系描绘出来,从而画出物体的立体感。

◆ 绘制方法 ◆

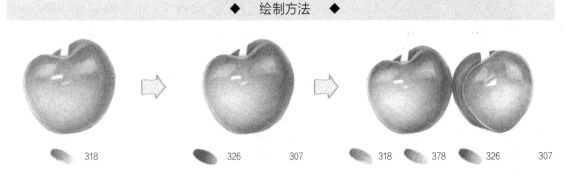

318　　　　　326　　307　　　　318　　378　　326　　307

1 在用318猩红色涂第一层颜色时就要大致表现出樱桃的明暗关系,第二层颜色用307柠檬黄色在亮部叠涂,暗部则用326深红色继续加深。随着明暗对比的加强,樱桃也变得立体起来。最后则用307柠檬黄色丰富樱桃的亮部颜色,最深的地方则用378赭石色再次加深。用同样的颜色采用和上一步相同的画法描绘出右边的樱桃。

370

372

378

307

396

2 纤细的樱桃秆同样有明暗变化,用370苹果绿色画出亮部,用372土绿色刻画暗部,再用307柠檬黄色给亮部润色,最后用378赭石色强调最深的位置即可。投影是表现立体感的重要途径之一,所以用396冷灰色画出樱桃的投影。

提升画面作品感的 **方法**

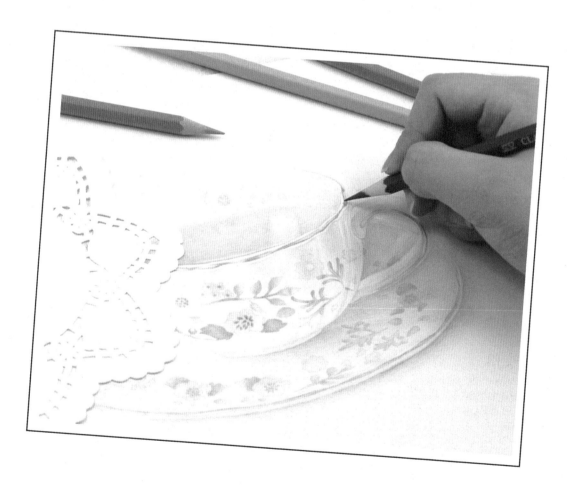

6.1 巧用留白绘制透明物体

　　晶莹剔透的美丽物品总是很讨人喜欢，但是却难倒了一众想要画出它们的人。其实要表现物体晶莹剔透的重点在于两个留白，即高光和投影位置的留白。

◆ 如何巧用留白

　　画透明物体的关键在于留白，而留白主要运用在两个方面：一是高光的留白，二是投影的留白。

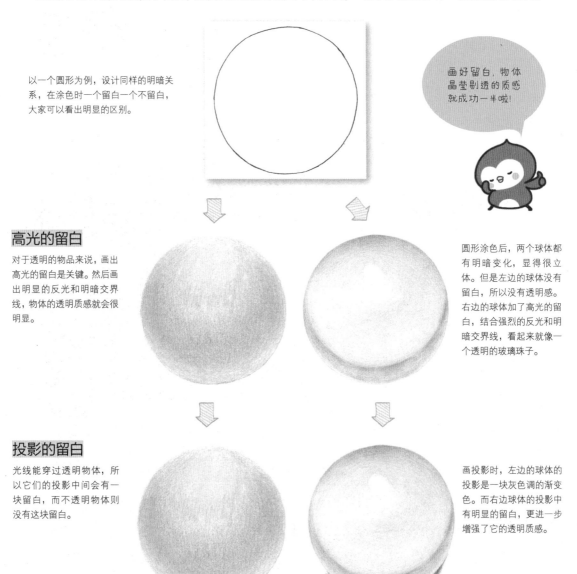

以一个圆形为例，设计同样的明暗关系，在涂色时一个留白一个不留白，大家可以看出明显的区别。

> 画好留白，物体晶莹剔透的质感就成功一半啦！

高光的留白

对于透明的物品来说，画出高光的留白是关键。然后画出明显的反光和明暗交界线，物体的透明质感就会很明显。

圆形涂色后，两个球体都有明暗变化，显得很立体。但是左边的球体没有留白，所以没有透明感。右边的球体加了高光的留白，结合强烈的反光和明暗交界线，看起来就像一个透明的玻璃珠子。

投影的留白

光线能穿过透明物体，所以它们的投影中间会有一块留白，而不透明物体则没有这块留白。

画投影时，左边的球体的投影是一块灰色调的渐变色。而右边球体的投影中有明显的留白，更进一步增强了它的透明质感。

蓝色眼睛

这是一只美丽的蓝色眼睛，利用高光的留白，就可以让它变得清澈透明！

绘画要点

眼睛最清澈的部分就是眼珠，所以在画眼珠的时候要画出透亮的感觉，细腻的纹路也会让画面更精彩！

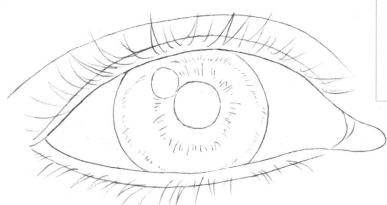

使用颜色

眼珠：		309		339		343		314		370		347
		383		399		345		351		344		
皮肤：		330		316		380		378				
眼白：		396		397		347						
睫毛：		399										

· 辉柏嘉115858 = 红辉

 399

1 从最深的瞳孔开始画，用399黑色均匀涂色，不用画太深，可以留到最后调整时再加深。

344

2 接着用344钴蓝色画出眼珠周围的深蓝色，注意这一圈深色有粗细变化。

345

3 用345湖蓝色围绕瞳孔画一圈放射状短线，将眼珠颜色变化的部分区分开。

309

4 从瞳孔周围开始叠加颜色，用309中黄色向四周均匀地涂一层。

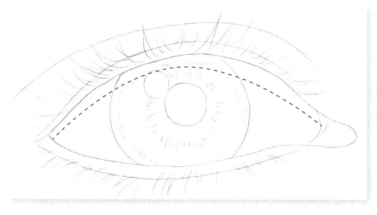

大家注意观察眼睛，就会发现上眼睑是有厚度的，上眼睑的阴影会投射在眼珠上面，绘制时加上这部分投影，才会让眼睛更加立体。

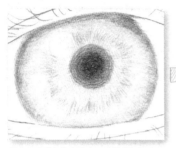

用 347 天蓝色均匀涂出眼珠的蓝色部分，注意留出一些浅色部分，这会使眼珠更有透亮感，到这一步眼珠的底色已经完成。

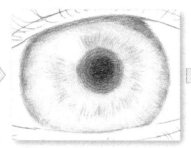

继续用 314 深橙色加深中间黄色部分，使眼珠慢慢变得立体。

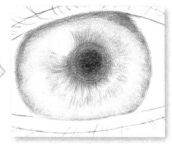

用更深的 383 土黄色画出眼珠黄色部分的纹路。注意把笔削尖，这样才好勾画出细节。

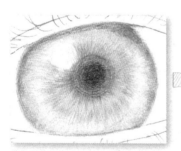

黄色和蓝色叠画，会泛出绿色，所以用 370 苹果绿色在眼珠黄色与蓝色交界处稍稍勾画几笔，就会使眼珠颜色更丰富。

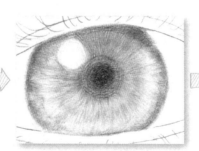

画完中间黄色部分后，接下来换用 345 湖蓝色加深外圈蓝色部分，使眼珠更有立体感。

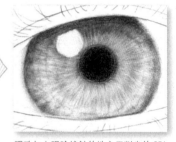

眼珠与上眼睑接触的地方用削尖的 351 普蓝色色铅笔刻一下，眼珠外圈也一样，再用笔尖轻轻画出眼珠上的细节纹理。最后用 399 黑色加深瞳孔，让眼珠的深邃感与立体感更明显。

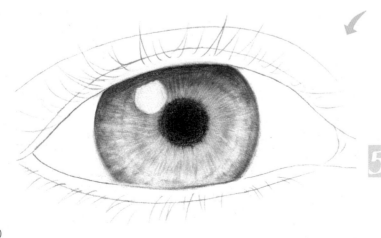

		314
383	347	345
351	370	399

5 加深眼珠的明暗，用叠色法使眼珠颜色饱满透亮。把笔削尖勾画出眼珠的纹理，让眼珠更加精致。

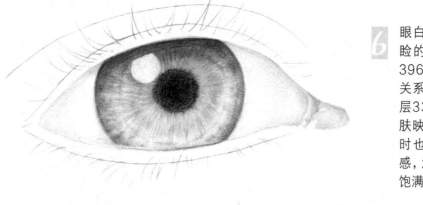

6 眼白部分不是全白，会有眼睑的投影留在上面，可以用396冷灰色画出眼白的明暗关系。在眼球上浅浅地涂一层330浅肉色，这是周围皮肤映在眼珠上的环境色，同时也能表现出内眼角的肉感，涂好之后眼珠颜色也更饱满了。

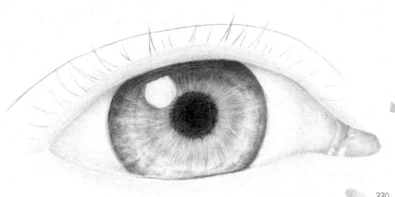

内眼角的边界需要刻画一下，肯定的笔触会让内眼角凹进去，这样就达到了我们想表达的效果。

7 用330浅肉色画眼睑，注意刻画出内眼角的明暗，留白高光会让内眼角看起来更有肉感。

用330浅肉色绘出基本的明暗关系。

再用316朱砂红色浅浅地在双眼皮周围过渡。

最后仍用316朱砂红色刻画一下双眼皮最深的部分。

8 画完皮肤后记得用339粉紫色淡淡地再涂一层，这样周围的皮肤就不会过于鲜艳，粉紫色能起到减淡饱和度的作用。

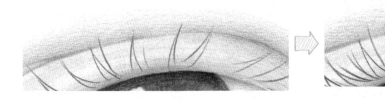

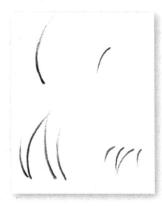

画长短睫毛时注意区分力度，长睫毛画得重一些，短睫毛画得轻一些，并且睫毛都是根部深、尖端浅。睫毛分组时注意错落有致，这样画出来的睫毛更自然。

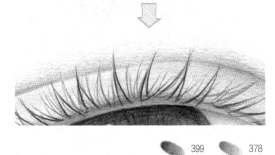

 399 378

9 睫毛分组来画，第一组先用399黑色画几根主要的睫毛，第二组仍用399黑色加画一层较浅的睫毛，最后用378赭石色挑画几根棕色系的短睫毛，这样睫毛的层次会更加丰富，颜色也更自然了。

399

10 下睫毛较短并且也要浅一些，用399黑色画的时候一定要注意力度。

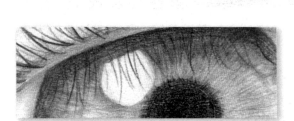

399 380 397

11 最后整体调整一下，用380生褐色加深眼线的颜色，再用397深暖灰色加深上眼睑在眼白部位的投影，到这一步，清澈的眼睛就绘制完成了。

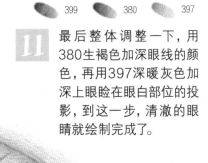

为了增强眼睛的透亮感，建议在眼珠上方加上睫毛的倒影，用399黑色轻轻勾画一排即可。

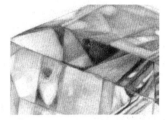

小练习！

水 晶

这颗水晶有很多细小的切面,丰富的颜色可以根据块面分组描绘。水晶表面的明暗关系相对复杂,高光较多且形状细碎,可以利用留白处理。

水晶的颜色非常丰富,在描绘时要有意识地选择纯净的颜色,这样才能表现出水晶剔透的质感;转折的边角要用有力/利落的笔触来刻画,这样才有水晶的坚硬质感。

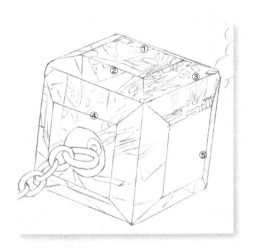

水晶的切割面很多,颜色变化也比较复杂,刚开始大家可能无从下手。对此我们在画之前可以从水晶的颜色变化入手分析,有意识地将水晶分块面,如上图所示,从①到⑤按顺序上色,一个色块一个色块地画,就没有那么复杂啦!

使用颜色

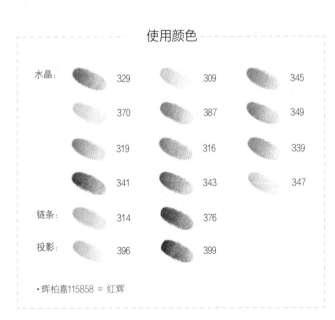

水晶:	329	309	345
	370	387	349
	319	316	339
	341	343	347
链条:	314	376	
投影:	396	399	

• 辉柏嘉115858 = 红辉

339

1 用339粉紫色均匀地给钻石顶部铺上底色。

309　　345　　343

2 用343群青色加深顶部暗面，用309中黄色画出亮部反光，用345湖蓝色在边角处轻轻勾画几笔，这也是反光的一部分。

319　　339

3 用319浅洋红色平铺一层，增加顶面的色彩层次感，边界部分用339粉紫色稍用力地刻画一下，强调切割感。

316　　309　　329

4 用309中黄色、316朱砂红色、329桃红色铺上底色，区分出3个主要色块。

329　　316　　309

5 继续用309中黄色、316朱砂红色、329桃红色画出层次感，并轻柔地画出过渡。

316　　309
329　　341

6 用341深紫色稍用力刻画出暗部，中间红色部分稍微有一些过渡，边界部分把笔尖竖起来，用309中黄色、316朱砂红色、329桃红色刻画一下。

水晶切割面的转折干净利落，用削尖的笔尖刻画转折面才能体现出水晶坚硬的质感。

347

7 前面的蓝色部分用347天蓝色打底，适当留出反光的位置，转折部分稍用力刻画一下。

343

8 用343群青色加深蓝色部分的暗部，刻画边角时把笔削尖，稍用力勾勒，并适当加一些过渡。

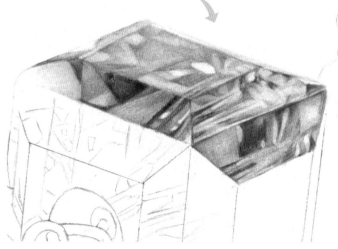

387　　341　　319　　396　　347　　309

9 用319浅洋红色铺一层底色，转角处用笔尖稍用力刻画，表现出切割面转折的感觉，铺色的时候注意高光的部分要留白。用309中黄色、319浅洋红色、341深紫色、347天蓝色、387黄褐色和396冷灰色轻柔地叠出侧面的反光，画的时候仍然可以分块面一点一点地画。

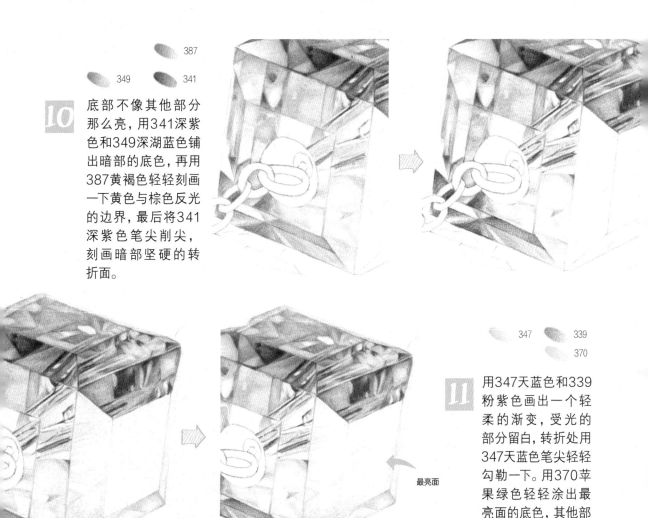

387

349　　341

10 底部不像其他部分那么亮，用341深紫色和349深湖蓝色铺出暗部的底色，再用387黄褐色轻轻刻画一下黄色与棕色反光的边界，最后将341深紫色笔尖削尖，刻画暗部坚硬的转折面。

347　　339

370

最亮面

11 用347天蓝色和339粉紫色画出一个轻柔的渐变，受光的部分留白，转折处用347天蓝色笔尖轻轻勾勒一下。用370苹果绿色轻轻涂出最亮面的底色，其他部位留白。

水晶留白的部分可以处理成四边形，这样更能体现水晶坚硬的切割质感。

309

12 用309中黄色浅浅地丰富一下最亮面的色调。

319　　396

309　　387　　343　　314

13 水晶的凹坑用396冷灰色、314深橙色、309中黄色、343群青色、319浅洋红色刻画；金色的链条用314深橙色铺底色，注意留出高光的位置。

376

14 再用376熟褐色仔细加深链条的暗部，刻画出立体感，靠近水晶的部分最实，延伸出去的部分渐渐虚化。

上方的链条更加虚化，只需要画出一个大概的轮廓即可。用314深橙色铺上底色，并稍微加深暗部即可。

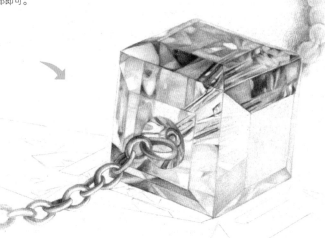

 376

15 用376熟褐色给远处的链条稍加一些投影，增加链条的立体感。

396

靠近水晶的部分会受到光的反射，把反射最强的部位做留白处理，这样能更好地体现出水晶的剔透感。

16 用396冷灰色给水晶加上一个留白的投影，水晶投影的边界偏实，画的时候要注意控制下笔力度。

投影上的反光形状明确，画的时候可以分块面来画，这样操作起来比较明了。

314 319

347 343

17 给水晶的投影中加上反光，用314深橙色、347天蓝色、319浅洋红色和343群青色分块面描绘。

399

18 用399黑色稍微加深暗部的投影，注意画链条下方的投影时要把笔削尖来画。

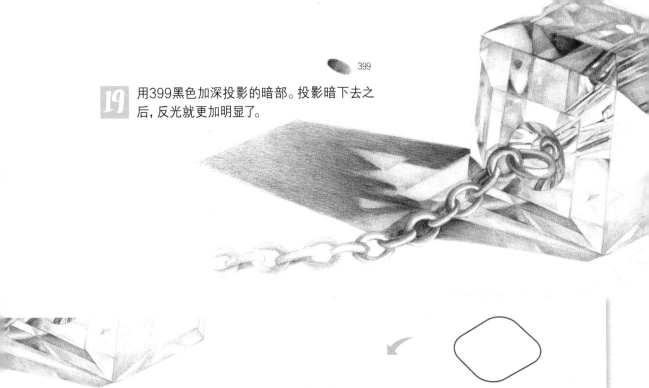

399

19 用399黑色加深投影的暗部。投影暗下去之后，反光就更加明显了。

靠近水晶的部分会受到光的反射，所以这部分最亮，可以用留白的方式来处理。

309　319　347

20 用309中黄色、319浅洋红色、347天蓝色轻轻涂画出水晶前部投影，边界处轻轻刻画一下。

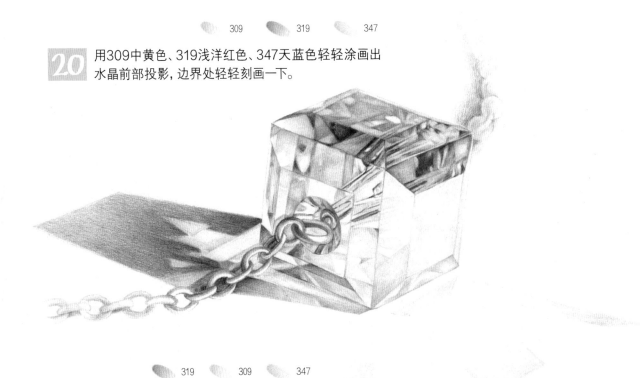

319　309　347

21 在前部的投影上用309中黄色、319浅洋红色和347天蓝色来添加环境色，这样水晶更加完整，作品感也就出来了。

6.2 通过叶脉学习植物的绘制

很多画友反映，在画植物时最难画的不是花朵本身，而是形状各异的叶片，而画叶片的难中之难是那些交叉的叶脉。现在我们就以叶脉的画法为突破点，来学习如何画出漂亮的植物。

◆ 叶片形状及叶脉分布

叶片的形状千变万化，但是却能从叶脉中寻找到规律并把它们分类。下面介绍的3种叶脉是生活中最常见，也是大家最常描绘的叶脉类型。通过观察会发现，叶脉会根据叶片的弯曲及转折发生变化，在画叶片的线稿时需要注意这一点。

弧形平行脉

弧形平行脉是指叶片的中脉、侧脉及细脉都平行排列或近于平行排列。像百合、铃兰和美人蕉的叶片都是这种叶脉。

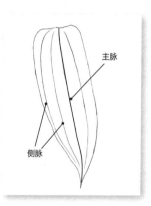

观察不同角度叶片上的叶脉走向。

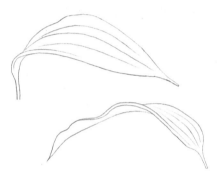

羽状网脉

羽状网脉，有一条明显的主脉，侧脉在主脉的两侧分布，呈羽毛状排列。常画的玫瑰、山茶和桃花都属于这种叶脉。

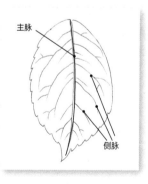

观察不同角度叶片上的叶脉走向。

掌状网脉

从主脉的基部同时生出多条与主脉粗细近似的侧脉，再从它们的两侧延伸出细脉，这些叶脉交织成网状。像梧桐叶、枫叶和南瓜叶都是这种叶脉。

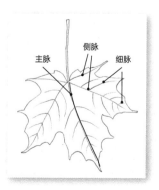

观察不同角度叶片上的叶脉走向。

◆ 给叶片上色

根据所掌握的叶片形状及叶脉分布的知识,画出有代表性的叶片线稿,然后开始学习给叶片上色吧! 上色时需要注意3点:笔触的方向、叶脉之间的凹凸关系和叶片整体的明暗关系。注意表现叶脉的暗部时不能一味用深色刻画,而应换成由深到浅的过渡色来表现,这样效果会好很多。

百合叶

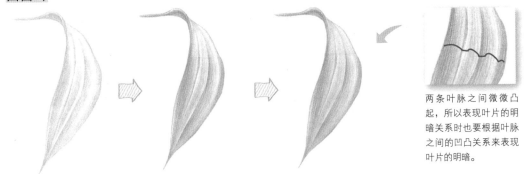

两条叶脉之间微微凸起,所以表现叶片的明暗关系时也要根据叶脉之间的凹凸关系来表现叶片的明暗。

首先顺着叶脉的生长方向来给叶片涂上底色,百合叶片的叶脉较长,涂色的笔触也可以拉得比较长。涂底色时就可以适当画出明暗关系,然后再用较深的颜色加深叶脉暗部,让叶脉与叶脉之间形成自然过渡的渐变色。最后再用其他颜色丰富叶片的颜色层次。

玫瑰叶

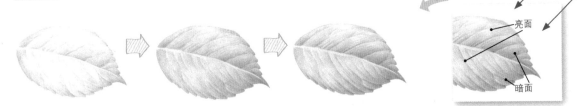

光

亮面

暗面

要学会分析叶片整体的明暗关系,因为叶脉的深浅也会根据叶片整体明暗来变化。

玫瑰的叶脉稍复杂一些,涂色时同样从叶脉出发,画出大致的明暗关系,同时表现出叶片整体的明暗关系。然后用柔和的笔触把叶片的亮部涂完,再用较深的笔触加强叶片暗部,使每两条叶脉之间形成自然的颜色渐变。最后把色铅笔削尖,加强叶片暗部的叶脉颜色。

梧桐叶

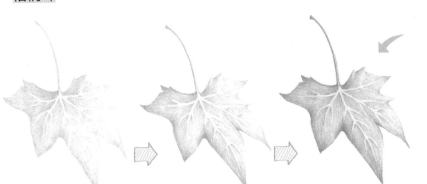

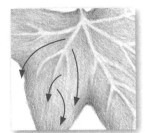

涂色的笔触顺着叶脉的生长方向来画,完成的涂色效果会更自然。

涂底色时就要大致画出叶片的明暗关系,梧桐叶的叶脉有些微微凸起,叶脉的形状从一开始就要清晰地留白不去画。加深叶片的明暗关系时,同样要保持从叶脉开始往外、由深到浅的方式涂色。最后丰富叶片层次时顺便给叶脉叠上一层颜色,不要让叶脉呈纯白的颜色。

铃兰

铃兰最显著的特征就是大叶片和小花朵,我们在绘制大叶片的时候要注意描绘出明暗关系以及细腻的叶脉。

绘画要点

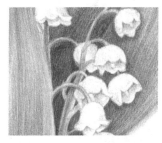

深色的叶片会凸显白色的花,所以适当加深花朵与叶片交会的交界处,就能将白色花朵的轮廓衬托出来。

使用颜色

花:		396	307	370
投影:		399	397	
茎叶:		359	357	372
		387	376	

·辉柏嘉115858 = 红辉

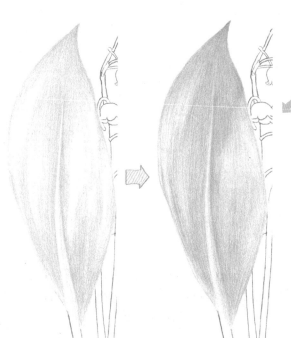

画铃兰大叶片的时候,一定要顺着叶脉生长的方向用笔,这样画出来的叶脉才自然。

 359

1 从铃兰叶片的基本明暗关系画起,用359深绿色加深叶片暗部,注意均匀过渡。

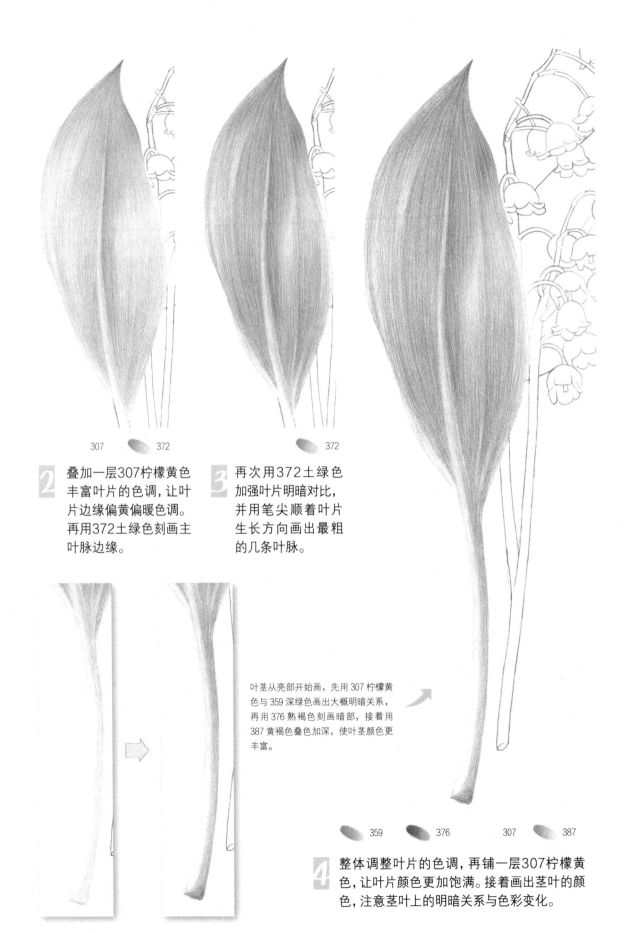

307 372

2 叠加一层307柠檬黄色丰富叶片的色调，让叶片边缘偏黄偏暖色调。再用372土绿色刻画主叶脉边缘。

372

3 再次用372土绿色加强叶片明暗对比，并用笔尖顺着叶片生长方向画出最粗的几条叶脉。

叶茎从亮部开始画，先用307柠檬黄色与359深绿色画出大概明暗关系，再用376熟褐色刻画暗部，接着用387黄褐色叠色加深，使叶茎颜色更丰富。

359 376 307 387

4 整体调整叶片的色调，再铺一层307柠檬黄色，让叶片颜色更加饱满。接着画出茎叶的颜色，注意茎叶上的明暗关系与色彩变化。

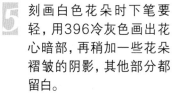

396

307

359

5 刻画白色花朵时下笔要轻，用396冷灰色画出花心暗部，再稍加一些花朵褶皱的阴影，其他部分都留白。

6 给花朵轻柔地涂上一些307柠檬黄色，让花朵色调微微偏暖一些。

7 叶片的绿色会在白色的花朵上投影，叠画一层很淡的359深绿色，就可以表现出环境色的效果。

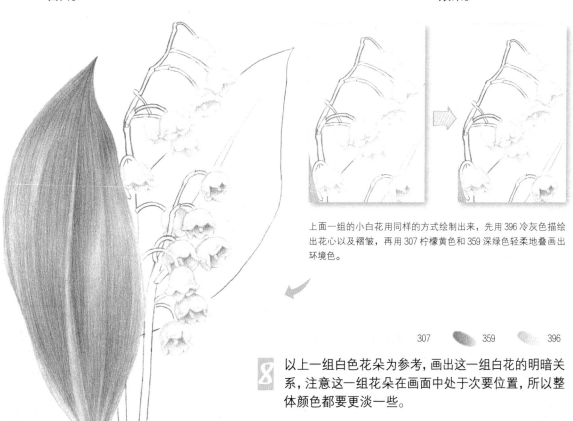

上面一组的小白花用同样的方式绘制出来，先用396冷灰色描绘出花心以及褶皱，再用307柠檬黄色和359深绿色轻柔地叠画出环境色。

307　　359　　396

8 以上一组白色花朵为参考，画出这一组白花的明暗关系，注意这一组花朵在画面中处于次要位置，所以整体颜色都要更淡一些。

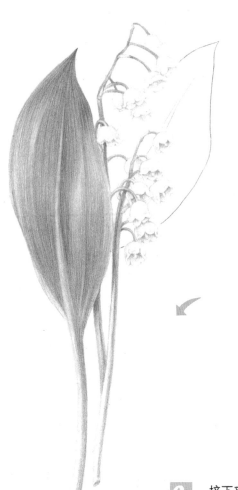

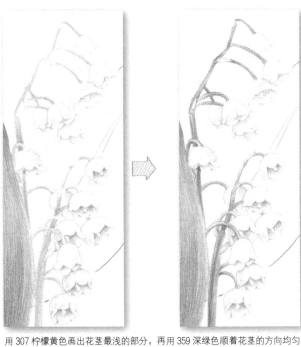

用307柠檬黄色画出花茎最浅的部分，再用359深绿色顺着花茎的方向均匀地铺上底色，再加强花茎的明暗关系，把372土绿色笔尖削尖，仔细刻画一条暗部区域。

307 359 372

9 接下来画出花茎，注意花茎上的明暗关系，叶片遮挡的部分最暗，根部最亮。

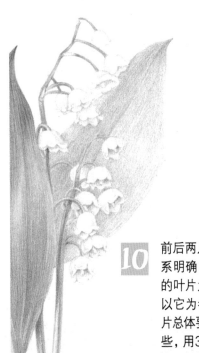

372

10 前后两片叶片主次关系明确，前面暖色调的叶片为主要叶片，以它为参考，后面叶片总体要偏冷色调一些，用372土绿色打底，顺着叶脉方向铺出大致明暗关系。

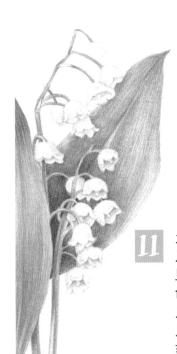

357

11 为了使前后两片叶片主次关系更明显，可用357墨绿色加深后面一片叶片的暗部，前后两片叶片交界处着重刻画。

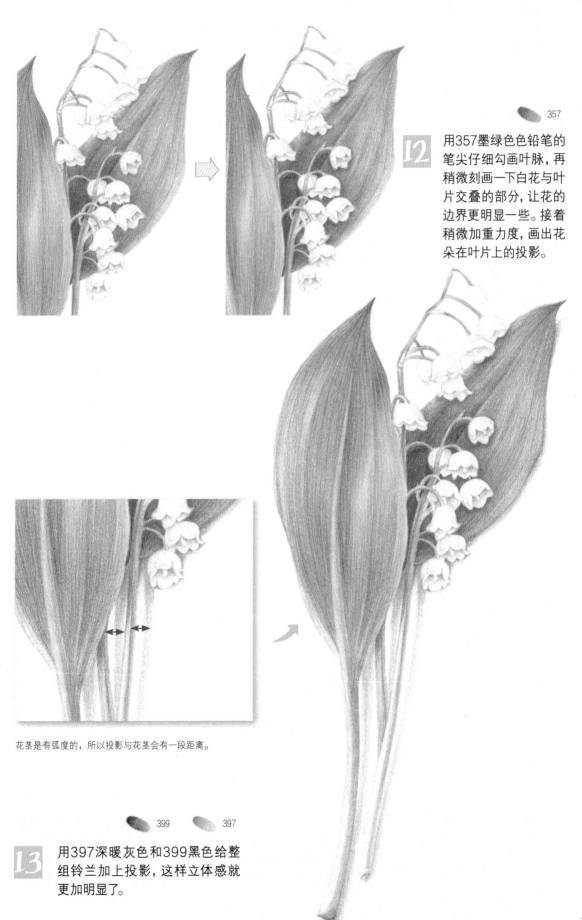

357

12 用357墨绿色色铅笔的笔尖仔细勾画叶脉，再稍微刻画一下白花与叶片交叠的部分，让花的边界更明显一些。接着稍微加重力度，画出花朵在叶片上的投影。

花茎是有弧度的，所以投影与花茎会有一段距离。

399 397

13 用397深暖灰色和399黑色给整组铃兰加上投影，这样立体感就更加明显了。

香槟玫瑰

美丽的香槟玫瑰花瓣层层叠叠，绘制时只要分清层次感，就能表现出清晰分明的花瓣质感，叶片的叶脉也是增加精致度的重点。

绘画要点

玫瑰花瓣层层叠叠，可以通过加深暗部来分清层次和加强立体感。注意花心要比外层颜色略深。

使用颜色

花：	339	307
	316	327
	330	绿辉 9201-124
	绿辉 9201-129	
茎叶：	376	357
	307	359

• 辉柏嘉115858 = 红辉

330

1 先用330浅肉色给香槟玫瑰轻轻铺上一层底色，注意用笔力度要均匀。

330

2 继续用330浅肉色加深玫瑰花花心，区分明暗，要顺着花瓣生长方向稍微加重用笔力度，均匀过渡即可。

330

3 仍然用330浅肉色加深玫瑰花外层花瓣，但是用笔力度要比画花心时轻一点，这样花朵大致的明暗关系就区分出来了。

316

4 接着用316朱砂红色加强花心的明暗
对比，分出每片花瓣的层次。

花朵暗部如图所
示，处于花朵下
方的位置，又层
层包裹起来，所
以要在这个范围
内涂上一层339
粉紫色。

339

5 用339粉紫色以轻柔的笔触顺着花瓣生长的方向给玫瑰铺一层暗色，与花心的颜
色区分开。

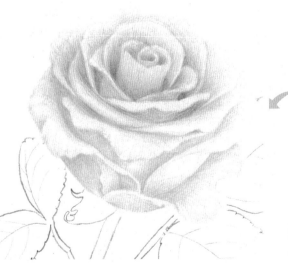

花心部位如图所
示，在这个范围内
叠加一些307柠檬
黄色会让玫瑰颜色
层次更丰富。

307

6 在花心处顺着花瓣生长的方向涂上一些307
柠檬黄色，越靠近花心的地方用笔力度越重
一些。

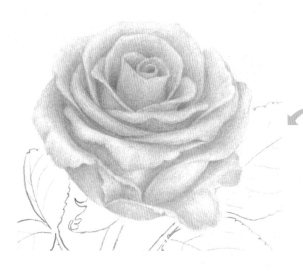

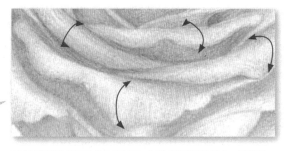

玫瑰花瓣的边缘会有卷曲的弧度，凹进去的部分受光少，颜色深一些，凸出来的部分受光多，颜色就浅一些。

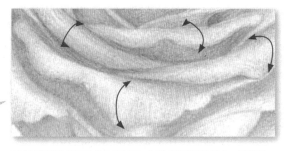绿辉 9201-129

7 用绿辉的9201-129粉红色来画花瓣，更能体现香槟玫瑰粉嫩的颜色质感。

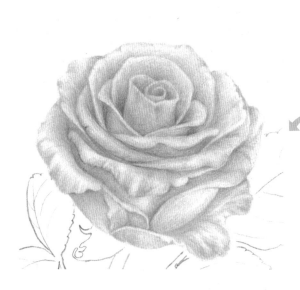

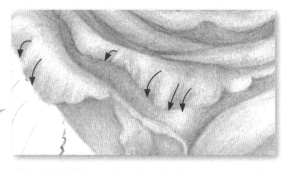

花瓣上的褶皱虽然细小，但也是体现花瓣精致度的一个重要细节，所以画褶皱的时候记得把笔削尖，顺着花瓣生长方向仔细描绘。

绿辉 9201-124

8 继续用绿辉的9201-124曙红色来刻画花瓣上的褶皱，这一细节部分记得把笔削尖仔细描绘。

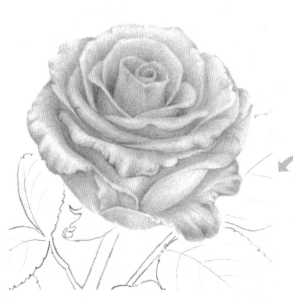

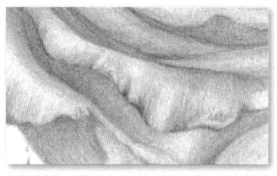

花瓣边缘会有一些较深的褶皱，细心刻画这些褶皱，会使花瓣的质感更加强烈，画面也会更加精致。

327

9 用327玫瑰红色来画花瓣边缘最深的褶皱，注意要用削尖的笔尖来刻画。

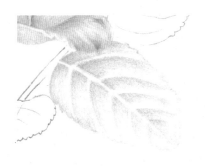

359

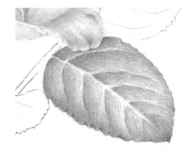

357

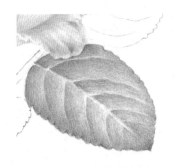

307

10 用359深绿色给叶子涂色，注意要顺着叶脉的生长方向描绘，区分出叶片的明暗关系，受光的部分可以先留白。

11 用357墨绿色加深叶片的明暗对比，叶脉旁边和叶片边缘的部分适当刻画一下，加强叶片的立体感。

12 为叶片均匀铺上一层307柠檬黄色，增强主要叶片颜色的饱和度。

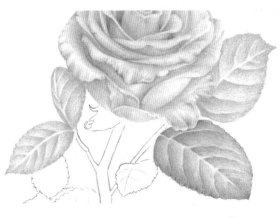

359

357

13 接着画出左右两边的叶子，这3片叶子都用359深绿色打底，注意下笔力度要轻一些。

14 用357墨绿色加深3片叶片的暗部。注意两片叶子紧挨的地方要用笔尖刻画加深，避免让它们糊到一起。与花瓣相连的地方也需要着重刻画，表现出花朵在叶片上浅浅的投影。

如左图所示，①到④依次是几组叶片的主次关系，刻画强度依次递减，主要的叶片着重刻画，次要的叶片虚化处理。①需要着重刻画，叶脉的质感和明暗关系都要细致描绘出来。④只需要涂出大致的明暗关系就可以了。

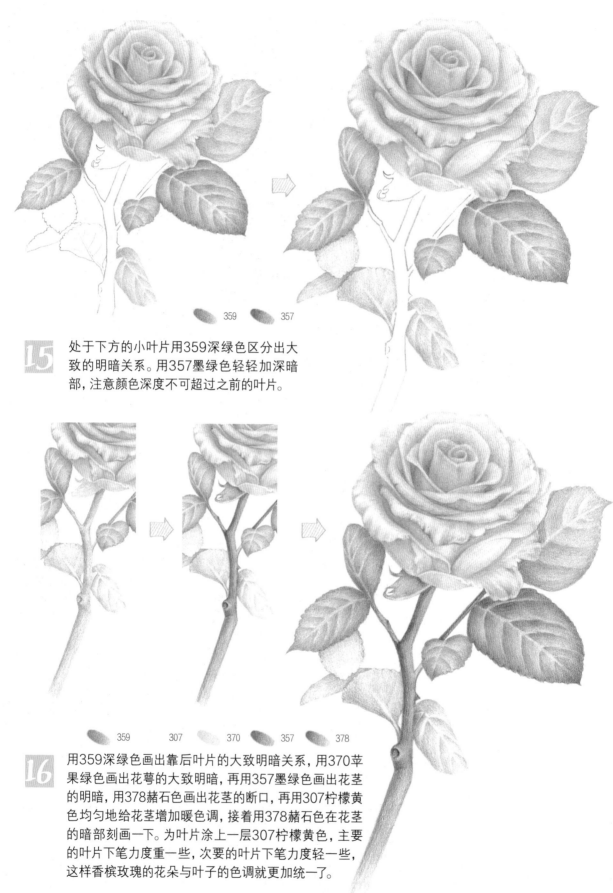

359 357

15 处于下方的小叶片用359深绿色区分出大致的明暗关系。用357墨绿色轻轻加深暗部，注意颜色深度不可超过之前的叶片。

359 307 370 357 378

16 用359深绿色画出靠后叶片的大致明暗关系，用370苹果绿色画出花萼的大致明暗，再用357墨绿色画出花茎的明暗，用378赭石色画出花茎的断口，再用307柠檬黄色均匀地给花茎增加暖色调，接着用378赭石色在花茎的暗部刻画一下。为叶片涂上一层307柠檬黄色，主要的叶片下笔力度重一些，次要的叶片下笔力度轻一些，这样香槟玫瑰的花朵与叶子的色调就更加统一了。

6.3 利用运笔、笔触的变化表现毛发的真实感

在画萌萌的动物和一些毛茸茸的物体时，毛发处理得好不好显然是画面的关键。从下笔的笔触形状、运笔的方向以及立体感的表现入手，一定能让你轻松画出逼真的毛发质感。

◆ 表现毛发的笔触

画毛发时笔触很关键，因为笔触的长短和形状决定了毛发的特征。下面列出3种常见的毛发质感，来看看它们都是用怎样的笔触完成的吧。

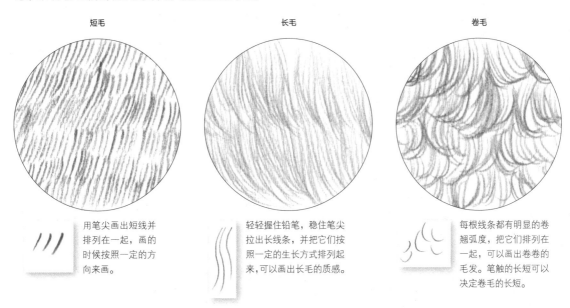

短毛

长毛

卷毛

用笔尖画出短线并排列在一起，画的时候按照一定的方向来画。

轻轻握住铅笔，稳住笔尖拉出长线条，并把它们按照一定的生长方式排列起来，可以画出长毛的质感。

每根线条都有明显的卷翘弧度，把它们排列在一起，可以画出卷卷的毛发。笔触的长短可以决定卷毛的长短。

◆ 笔触的方向

在画一个物体时，笔触的方向要顺着毛发的生长方向来画。例如下图的毛球的绒毛是从中心往四周发散的，所以笔触的方向就要从毛球中心往四周涂画。

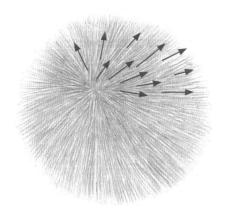

◆ 别忽视立体感的表现

在表现毛发的质感和生长方向时，不要忘记画出物体的明暗关系，以此表现立体感。亮面的毛发轻柔涂色，灰面稍微加重涂色力度，暗部通过加重力度和多次叠色来实现。

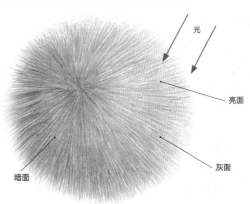

光

亮面

灰面

暗面

布偶猫

来画一只可爱的布偶猫吧！用细腻的笔触描绘一根根毛发，加强明暗关系，一只栩栩如生的猫咪就跃然纸上了。

绘画要点

布偶猫的毛发细腻柔软，所以绘制时要用笔尖细心勾勒分层，这样才会有毛发蓬松的质感。

使用颜色

眼珠:	347	353	370
	376	351	321
	399		
鼻嘴:	399	387	392
	319	326	
毛发:	399	376	319
	392	387	309
背景:	347		

·辉柏嘉115858 = 红辉

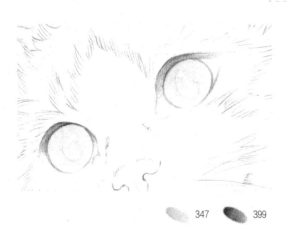

347　399

1 用347天蓝色均匀地铺出猫咪眼球的底色，高光的位置留白，再用399黑色画出猫咪的眼睑，眼珠正上方的位置颜色稍深一些。

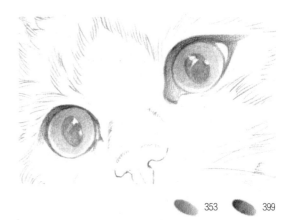

353　399

2 用353孔雀蓝色加深眼珠的暗部，初步体现猫咪眼珠的明暗关系，再用399黑色加深眼睑暗部，以体现眼珠的立体感。

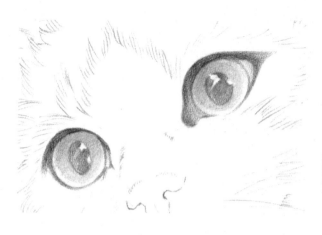

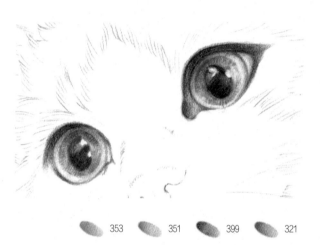

3 用321大红色为猫咪的眼角叠色，接着用376熟褐色稍稍加深眼角，再用370苹果绿色轻轻涂抹在瞳孔周围，丰富眼珠的色调。

猫咪眼珠有细小的纹路，绘制的时候记得把笔削尖，立起来刻画，这样才会使眼珠细节更丰富。

4 为了让猫咪眼珠更加立体透亮，需要用353孔雀蓝色加深眼珠的暗部，用351普蓝色刻画眼珠纹路，再用399黑色加深眼睑，最后用321大红色涂抹眼角，让眼睛更立体、色调更丰富。

5 选择319浅洋红色涂画猫咪粉嫩的鼻头与唇瓣，注意涂的时候均匀过渡，表现出猫咪嘴唇的厚度。

6 用326深红色加强鼻头的明暗关系，勾勒出鼻头的纹路，唇缝处也要适当加深。

7 继续用392印度红色加深猫咪鼻孔暗部，鼻孔转折的部位用笔尖刻画一下，可以使鼻头更立体。嘴唇部分用387黄褐色沿唇缝稍稍用力刻画，并均匀过渡。

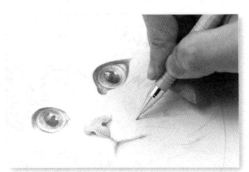

用手指将自动铅笔的铅芯按回去，用金属笔头沿着猫咪胡须的位置用力勾画，勾画的笔触会凹陷下去，涂色时涂不到这些区域，自然就能把胡须留白了。

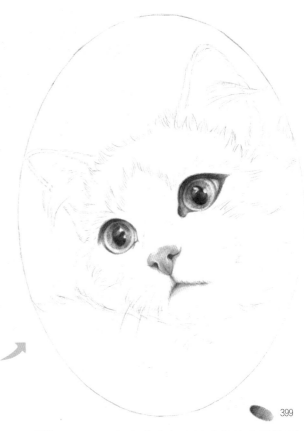

399

8 用399黑色在猫咪鼻孔最暗的地方轻轻刻画一下，再用自动铅笔的金属笔头刮出猫咪胡须的留白。

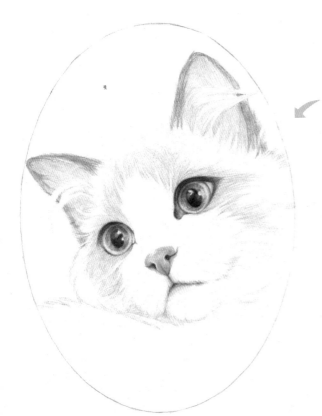

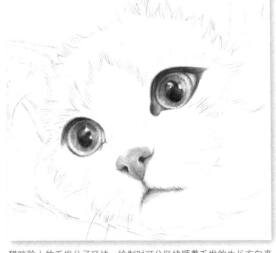

猫咪脸上的毛发分了区块，绘制时可分区块顺着毛发的生长方向来画。画毛发一定要记得随时削尖笔尖，才能勾出一根一根细细的茸毛。

376 309

9 用376熟褐色顺着毛发的生长方向勾画出猫咪脸上主要的深色毛发，接着铺出耳朵的大致明暗色块，再用309中黄色轻扫脸颊部分。

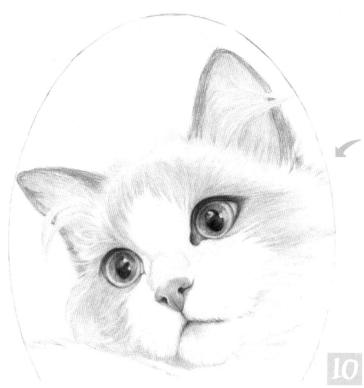

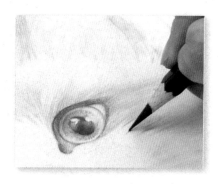

主要的毛发区域一定要用削尖的笔尖来画，下笔时用轻挑的方法画出一根根毛发。

10 用319浅洋红色在最深的毛发上叠画一层，丰富毛发的色调，让猫咪看起来更粉嫩。

319

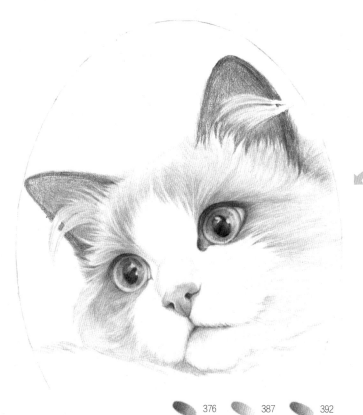

376　　387　　392

11 用392印度红色和376熟褐色加强耳朵的明暗对比，再用376熟褐色细致地加深眼睛周围的毛发，接着用387黄褐色从猫咪眼周向外过渡，丰富毛发的色调。

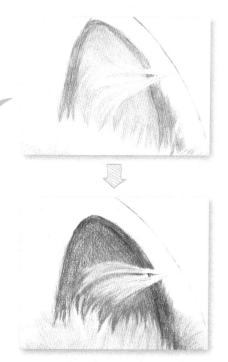

猫咪耳朵里面会透出红色，用376熟褐色叠加上去可以体现猫咪耳朵的肉感，注意用笔尖刮出耳朵里的留白。

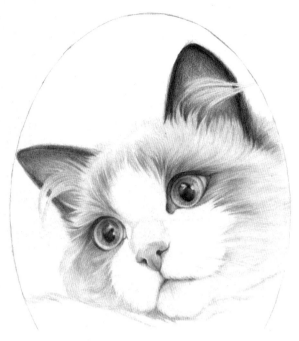

如左图所示，加深此范围内的毛发，把色铅笔笔尖削尖，控制下笔力度，画出层次感。

376

12 继续用376熟褐色加深猫咪眼睛周围的毛发，用笔尖描绘时有意识地将毛发分组，这样画出来的毛发会更有层次感。

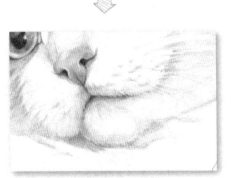

猫咪胡须从毛发根部生长出来，而长胡子的部分会有明显的层次感，用笔尖刻画出这些层次感。

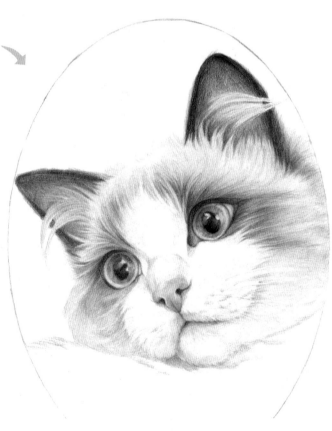

319 387 376

13 用387黄褐色刻画出猫咪的胡须，再用319浅洋红色浅浅地给嘴唇上部的毛发铺一层粉色，猫咪下巴的转折用376熟褐色浅浅刻画，再加上一些387黄褐色，丰富毛发的颜色。

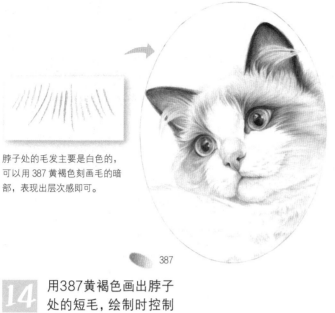

脖子处的毛发主要是白色的，可以用387黄褐色刻画毛的暗部，表现出层次感即可。

14 用387黄褐色画出脖子处的短毛，绘制时控制下笔力度，画出毛发的层次感。

15 用309中黄色在脖子部位浅铺一层，丰富毛发颜色。

平涂背景色时注意用笔尖细致勾画猫咪头顶的毛发，表现出毛茸茸的质感。

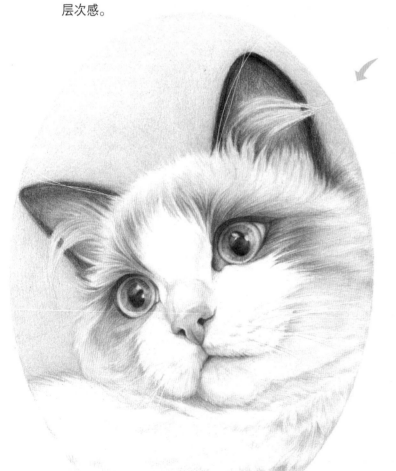

16 最后选择347天蓝色用平涂的方式画出猫咪的背景色。

银胸丝冠鸟

发现一只美丽的银胸丝冠鸟，一起用丰富的颜色通过整齐有序的小笔触涂色法，画出羽毛的层次和小鸟的立体感吧。

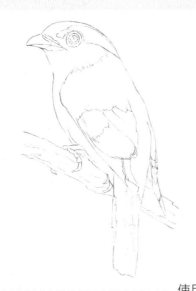

绘画要点

翅膀的羽毛色彩最艳丽，层次也最丰富，所以涂色时要仔细地一层一层涂画，注意色块之间的衔接和过渡。

使用颜色

眼嘴：		309		316		314		354		399		353	
头胸：		339		343		347		399		380			
背：		316		337		339		314		343			
翅尾：		343		345		399		316		344			
爪杆：		347		380		396		387		378		309	

• 辉柏嘉115858 = 红辉

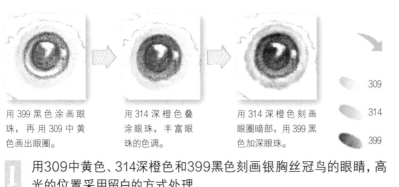

用399黑色涂画眼珠，再用309中黄色画出眼圈。

用314深橙色叠涂眼珠，丰富眼珠的色调。

用314深橙色刻画眼圈暗部，用399黑色加深眼珠。

309
314
399

1 用309中黄色、314深橙色和399黑色刻画银胸丝冠鸟的眼睛，高光的位置采用留白的方式处理。

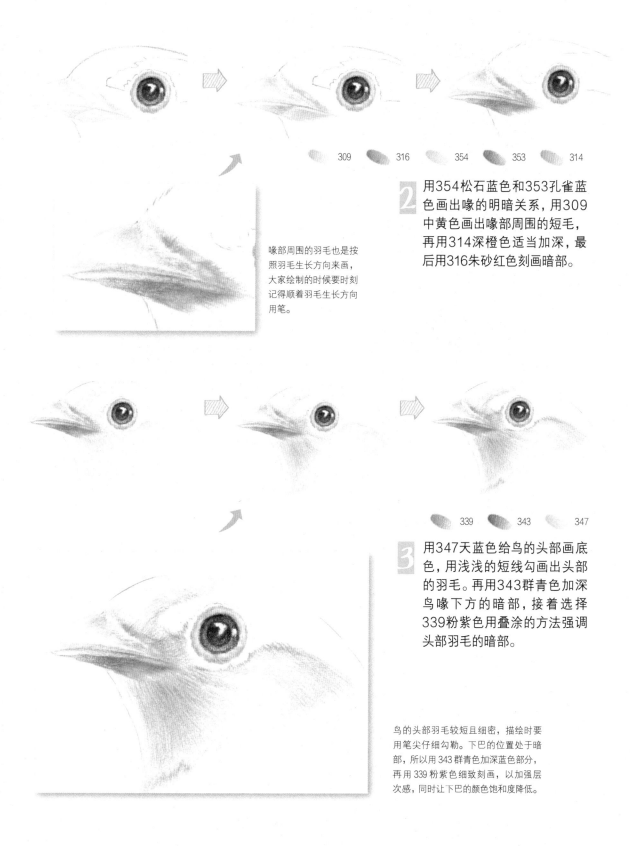

309　316　354　353　314

2 用354松石蓝色和353孔雀蓝
色画出喙的明暗关系，用309
中黄色画出喙部周围的短毛，
再用314深橙色适当加深，最
后用316朱砂红色刻画暗部。

喙部周围的羽毛也是按
照羽毛生长方向来画，
大家绘制的时候要时刻
记得顺着羽毛生长方向
用笔。

339　343　347

3 用347天蓝色给鸟的头部画底
色，用浅浅的短线勾画出头部
的羽毛。再用343群青色加深
鸟喙下方的暗部，接着选择
339粉紫色用叠涂的方法强调
头部羽毛的暗部。

鸟的头部羽毛较短且细密，描绘时要
用笔尖仔细勾勒。下巴的位置处于暗
部，所以用343群青色加深蓝色部分，
再用339粉紫色细致刻画，以加强层
次感，同时让下巴的颜色饱和度降低。

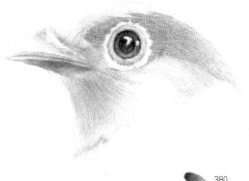

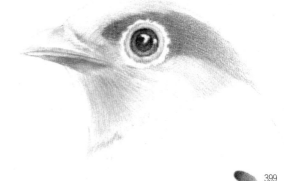

380

4 眼珠周围的羽毛用380生褐色浅铺一层。

399

5 接着用399黑色加深明暗关系，眼珠周围的颜色比头部边缘的颜色要深。

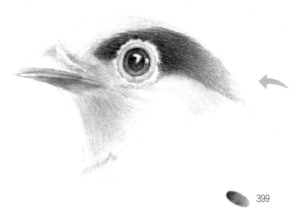

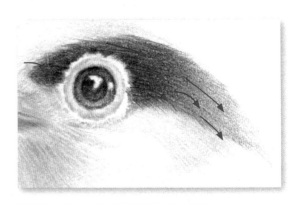

399

眼睛周围的深色羽毛也要顺着羽毛的生长方向勾画。

6 用399黑色继续加深眼周的明暗关系，让眼珠周围的部分暗下去，这样会使头部立体感更明显。

用347天蓝色给前胸铺上底色。

接着叠涂一层339粉紫色丰富色调。

最后再用347天蓝色和339粉紫色加深明暗关系，区分出层次。

 347 339

7 用347天蓝色和339粉紫色画出前胸的羽毛，脖子与头部交界处的羽毛稍微加深一些，便于区分羽毛的层次。

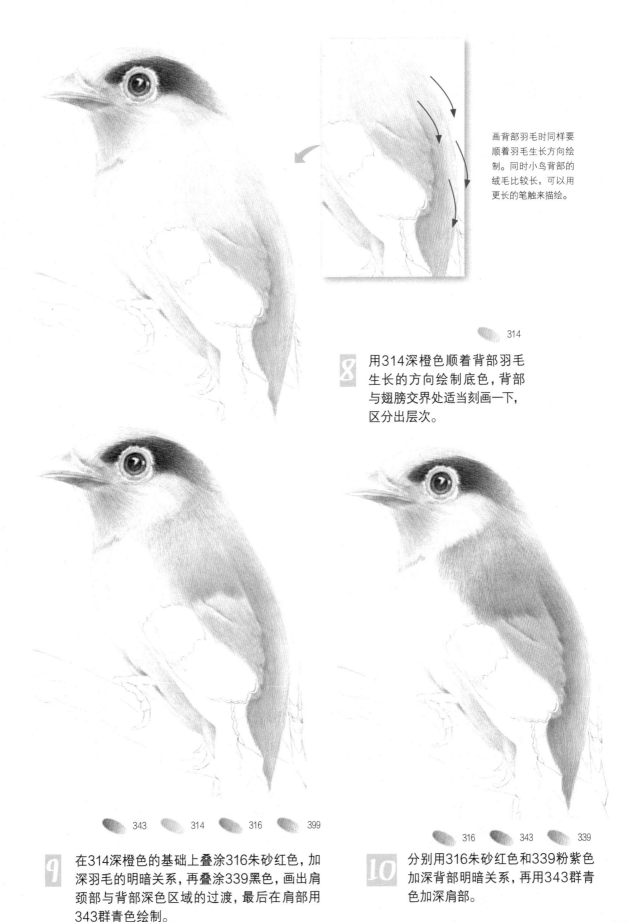

画背部羽毛时同样要顺着羽毛生长方向绘制。同时小鸟背部的绒毛比较长，可以用更长的笔触来描绘。

314

8 用314深橙色顺着背部羽毛生长的方向绘制底色，背部与翅膀交界处适当刻画一下，区分出层次。

343　314　316　399

9 在314深橙色的基础上叠涂316朱砂红色，加深羽毛的明暗关系，再叠涂339黑色，画出肩颈部与背部深色区域的过渡，最后在肩部用343群青色绘制。

316　343　339

10 分别用316朱砂红色和339粉紫色加深背部明暗关系，再用343群青色加深肩部。

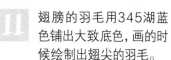

11 翅膀的羽毛用345湖蓝色铺出大致底色，画的时候绘制出翅尖的羽毛。

343

12 用343群青色加深翅膀的明暗关系，羽毛的缝隙处稍稍用力刻画一下。

343　399

13 用343群青色和399黑色继续加深翅膀的明暗关系。

用笔尖画出明显的笔触感，以表现羽毛层层叠叠覆盖的质感。

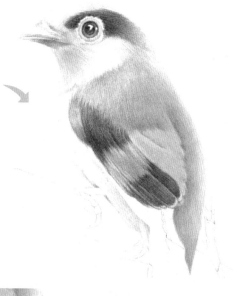

343　399

14 肩部与翅膀交界处用343群青色和399黑色刻画一下，注意画出覆盖在翅膀上的肩部茸毛的感觉。

399

15 翅膀下部先用399黑色涂一层底色。

343　314　399

16 用343群青色增加颜色变化，再用314深橙色画出露出的外侧翅膀，并用399黑色加深翅膀暗部。

345　316

17 内侧和外侧的翅尖都用316朱砂红色与345湖蓝色绘制，羽毛的尖端部分稍微留出一点点白边。

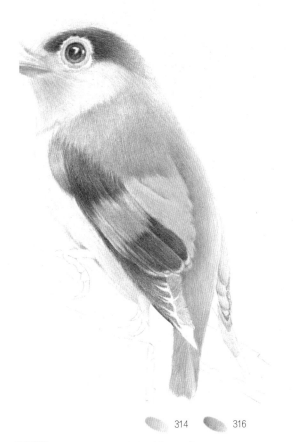

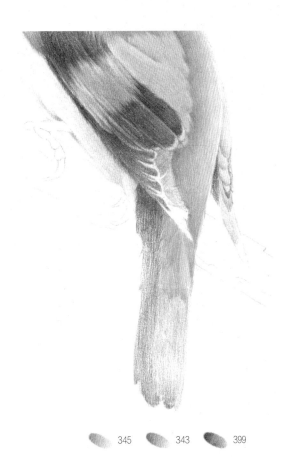

18 尾部的羽毛分组刻画，先用314深橙色和316朱砂红色绘制出尾部羽毛的一部分。

19 再用345天蓝色、343群青色和399黑色轻柔地画出剩余的尾部羽毛。

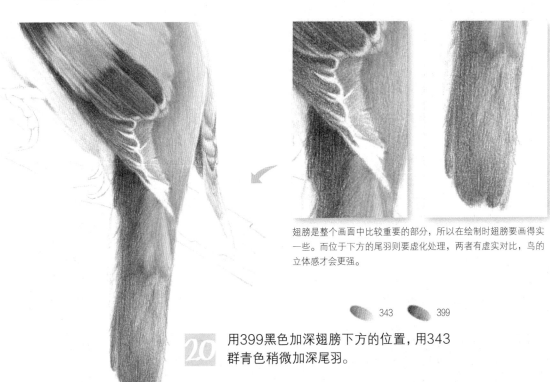

翅膀是整个画面中比较重要的部分，所以在绘制时翅膀要画得实一些。而位于下方的尾羽则要虚化处理，两者有虚实对比，鸟的立体感才会更强。

20 用399黑色加深翅膀下方的位置，用343群青色稍微加深尾羽。

加深翅膀在尾羽上的投影时，要顺着翅膀的外轮廓形状来加深。

399

21 再次用399黑色加强尾羽的刻画，把羽毛底端的片状细节刻画得细致一些，使尾羽的质感更自然一些。

347　　　396　　　387　　　380

22 用387黄褐色和380生褐色画出爪子的大致明暗，用347天蓝色和396冷灰色画出指甲的明暗，注意爪子要有意识地虚化处理。

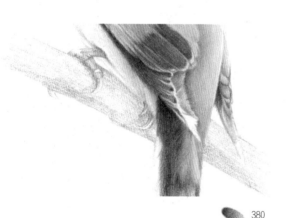

380

23 用380生褐色给木头铺底色，铺底色时要画出基本的明暗转折。

378　　　380

24 用378赭石色和380生褐色稍微加深木头的暗部，靠近鸟身的地方稍微刻画一下，以增强立体感。

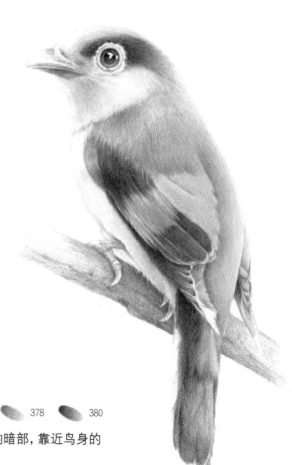

124

6.4 自然和谐的花纹刻画法

在画带花纹的物体时，常常容易被复杂的花纹误导，画不出立体感。这是因为我们在画物体时会不自觉地把花纹和物体分离，单一地去刻画花纹的形状和颜色，从而忽略了花纹本身也是会随着物体的明暗关系变深或变浅的。

◆ 花纹要随着物体明暗产生变化

我们在描绘物体的花纹时，不能脱离物体单独去看。花纹本身是平面地印在物体上的，所以花纹的明暗也会随着物体的明暗一起变化。

花纹也有明暗变化

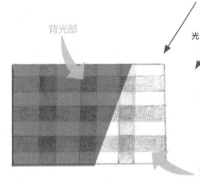

图案在受到光照后，会产生受光部和背光部，受光部分的颜色浅，背光部分的颜色会变深。

花纹的明暗跟随物体明暗发生变化

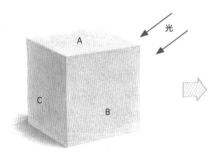

左图的立方体受光后，分为亮面、灰面和暗面。它表面的条纹也跟着产生明暗变化，A为亮面，条纹颜色最浅；B为灰面，条纹颜色稍深；C为暗面，条纹的颜色最深。

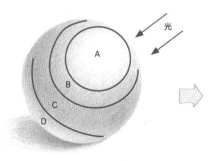

左图的球形受光照后大致分为A亮面、B灰面、C暗面和D反光。它表面的条纹颜色则是A、D两个区域最浅，B区稍深，C区最深。

茶杯

这是一盏复古的小茶杯，清新的花纹印在白色的杯身上，随着杯身起伏而改变的明暗关系是描绘的重点。

茶杯受光照影响会产生明暗变化，茶杯上的花纹也会随着杯身的明暗关系而变深或变浅。

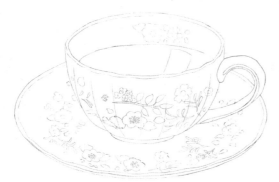

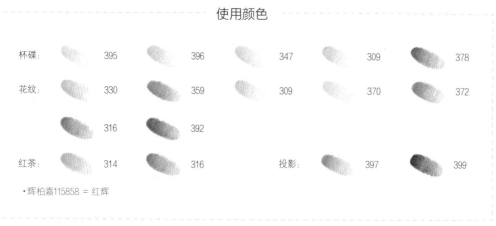

使用颜色

杯碟：		395		396		347		309		378	
花纹：		330		359		309		370		372	
		316		392							
红茶：		314		316			投影：		397		399

• 辉柏嘉115858 = 红辉

372　　359　　330　　309

1 为了方便之后给花纹上色，我们在画杯子明暗的时候可以先把花纹的轮廓用309中黄色、330浅肉色、359深绿色和372土绿色描下来，注意下笔时控制在能看清轮廓的力度就好。

395

2 用395浅暖灰色给茶杯表现出明暗大关系，注意茶杯上的起伏也有明暗关系，但杯子总体为白瓷质地，所以明暗面的底色不宜过深。

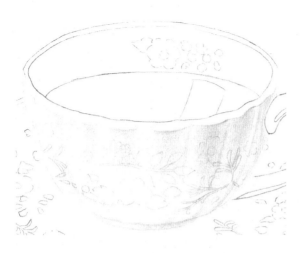

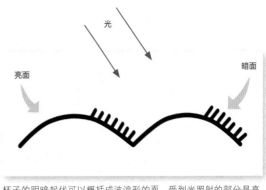

光

亮面

暗面

杯子的明暗起伏可以概括成波浪形的面,受到光照射的部分是亮
面,背光的地方是暗面。

347

3 用347天蓝色加深杯子的明暗关系,蓝色系的明暗关系能体现陶瓷物体的纯净感,背光的缝隙处
稍用力涂一下,画出起伏转折的感觉。

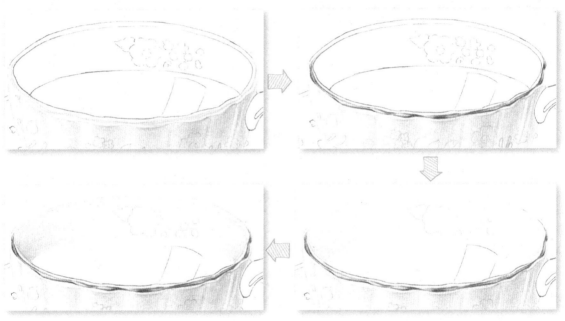

杯子金边可以用 309 中黄色铺底色,注意下笔时根据杯壁的起伏画出金边的粗细变化。用 378 赭石色画出金边的暗部,留出一些缝隙作为高光。
再用同样的 309 中黄色、330 浅肉色和 359 深绿色给杯口的花纹轻轻勾线,接着用 395 浅暖灰色画出杯口的明暗变化。最后用 347 天蓝色轻
轻加深过渡。

309 359 330

395 378 347

4 用309中黄色和378赭石色勾画杯
口的金边,再用309中黄色、330
浅肉色和359深绿色给杯口花纹勾
边,用395浅暖灰色和347天蓝色画
出杯口的明暗关系。

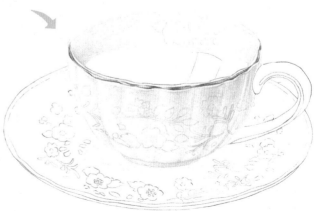

杯子把手的部分用395浅暖灰色分出大致明暗,把手上部是受光面,不用过多刻画,靠近杯子的部分被杯身挡住光线,颜色更深。

再用347天蓝色加深明暗对比,暗部位置着重刻画,金边的位置可以留白。

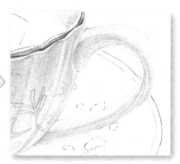

接着削尖309中黄色铅笔的笔尖,细致地勾出金边底色。

309 378 347 395

5 用309中黄色、347天蓝色、378赭石色和395浅暖灰色分层次绘出杯子的把手,注意把手的受光面亮,背光面暗,细心画出明暗关系的区别。

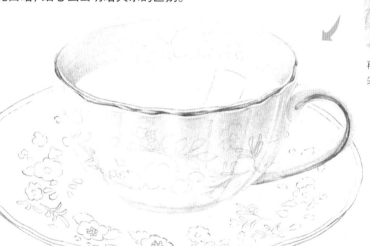

再用378赭石色在底色的基础上用笔尖刻画出明暗关系。

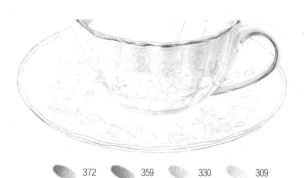

372 359 330 309

6 刻画碟子的明暗关系之前同样先用309中黄色、330浅肉色、359深绿色和372土绿色勾画出花纹轮廓。

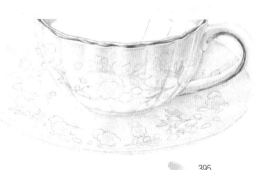

395

7 用395浅暖灰色画出碟子上的明暗关系。碟子上稍有起伏的部位轻轻用笔描绘,画出大致明暗即可。

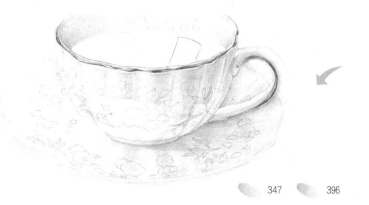

8 用396冷灰色稍稍加深杯碟的暗部，再用347天蓝色沿明暗变化轻轻过渡一下，杯碟受光的部分轻轻用笔尖铺一些347天蓝色，注意不可过深。

347　396

杯碟受光的部分明暗关系弱，不必刻画太深，表现出本身的转折轮廓即可。

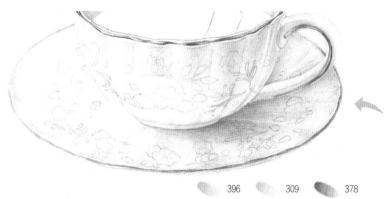

9 用396冷灰色给杯子画上投影，靠近杯子底部的投影深一些，逐渐向外过渡，白色物体的投影不必过多刻画。再用309中黄色给盘子的金边铺底色，画出粗细变化，并用378赭石色加深暗部。

396　309　378

这个地方处于暗部，但它属于远处虚化位置，所以颜色不可画得过深，浅一些的底色反而可以强调杯碟背面的转折，凸显出杯子的立体感。

用314深橙色先浅浅画出红茶的底色，红茶上反光的部位留白处理。

继续用314深橙色加深茶水的暗部，用细腻的笔触画出柔和的明暗关系。

最后用316朱砂红色继续加深茶水颜色，顺便将高光过渡，以免过于抢眼。

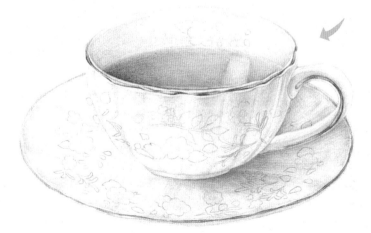

314　316

10 用314深橙色和316朱砂红色画出红茶的颜色，留出高光的位置。

330　　359

11 用330浅肉色和359深绿色画杯身暗部的花，接着再用这两种颜色加深花纹的明暗关系，注意花纹的明暗和杯壁的明暗关系是一致的。

亮　　灰　　暗

如上图所示，花朵有亮、灰、暗3种不同的颜色层次，而且花蕊也会随着明暗变化而逐渐变深。

亮　　灰　　暗

叶子也有亮、灰、暗3种不同的颜色层次，并且随着暗部的加深颜色也会变深。

330

372　　309　　370

12 用309中黄色、330浅肉色、370苹果绿色和372土绿色轻轻平涂出灰部花纹的底色，用笔力度应比画暗部底色时轻。

330

372　　309　　370

13 继续用上一步的颜色加深花纹，要随杯身的明暗和起伏变化稍微加深处于暗部平缓的转折。

316　　392

14 用316朱砂红色为黄色小花画上花蕊，用392印度红色为肉色花朵加上花蕊，要注意花蕊也应随着光影的明暗变化区分深浅。

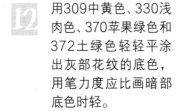

杯子受光的部分颜色要浅一些，明暗关系较弱，所以印在杯身上的花纹颜色也要比灰部和暗部浅。

359　　330　　309　　372

15 用309中黄色、330浅肉色、359深绿色和372土绿色轻轻画出杯身亮面的花纹。

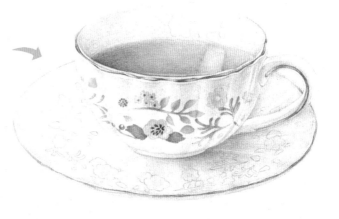

130

359　309　330

16 用309柠檬黄色、330浅肉色和359深绿色轻轻平涂出杯碟暗部花朵的底色。

359　309　330

17 继续用上一步的颜色稍微加深花纹的明暗关系。

359

18 用359深绿色色铅笔的笔尖加深绿色花纹最暗的部位。

359　309　330　　330　372　359　　392　　372　309

19 杯碟灰部的花纹使用309中黄色、330浅肉色、359深绿色和372土绿色平涂出底色，再继续用这几个颜色随着杯碟的明暗起伏分别加深花朵和叶子的暗部，最后用392印度红色轻轻涂出花心的细节部位。

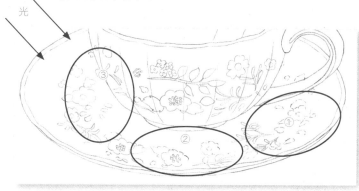

光

如左图所示，序号①到③分别是暗部、灰部和亮部，上色的时候要注意控制下笔力度，区分明暗关系。

杯碟亮部受光很强，只能看见少许的明暗起伏，亮部的花纹也受强光影响，呈现出很淡的颜色，注意杯碟亮部的花纹是整组茶杯里最浅的部分。

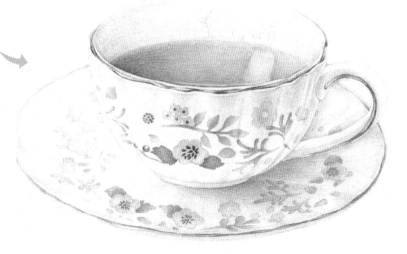

实　　虚

清晰的花朵边界分明，花蕊细致可辨，虚化的花朵边界模糊，花蕊变成一个大概的色块。

杯口的花纹处于次要位置，可有意识地虚化处理。用309中黄色、330浅肉色和359深绿色轻柔地涂出虚化的效果，用392印度红色画花心，有一个模糊的色块即可。

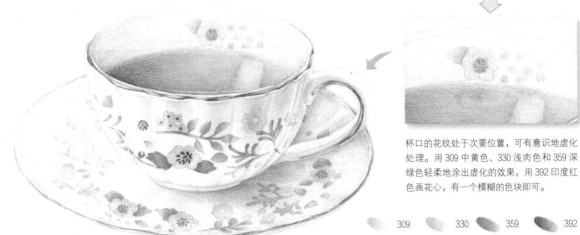

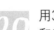 309　　　330　　　359　　　392

20 用309中黄色、330浅肉色、359深绿色和392印度红色轻柔地画出杯口虚化的花纹。

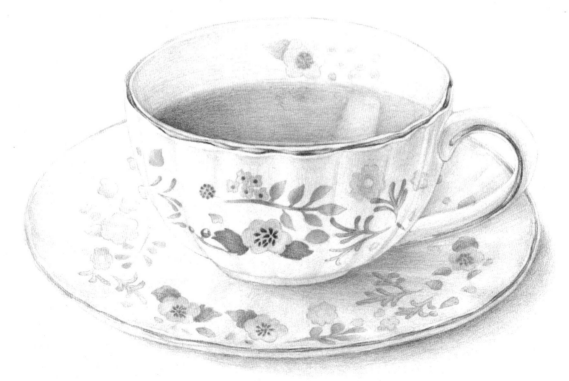

 397　　399

21 最后用397深暖灰色为杯碟画出渐变的投影，接近杯碟底部的位置用399黑色稍微刻画一下边缘，增加杯碟的立体感，完成绘制。

自我检测

检测你的"战斗力"—— 画一朵清新的牵牛花

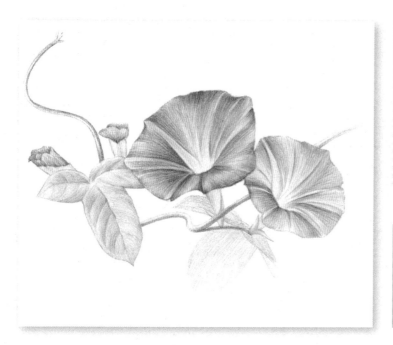

使用颜色

花:　329　　307
　　　339　　327
茎叶:　370　　376
　　　359

·辉柏嘉115858 = 红辉

案例考察点

①考察是否能用细腻的笔触将叶
子的叶脉描绘出来。
②考察是否能分析清楚花与叶的
主次关系。

◆　绘制方法　◆

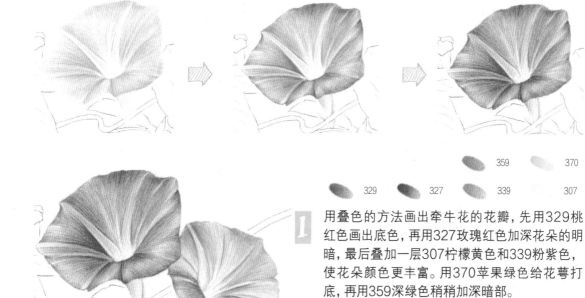

359　　370
329　　327　　339　　307

1 用叠色的方法画出牵牛花的花瓣,先用329桃
红色画出底色,再用327玫瑰红色加深花朵的明
暗,最后叠加一层307柠檬黄色和339粉紫色,
使花朵颜色更丰富。用370苹果绿色给花萼打
底,再用359深绿色稍稍加深暗部。

2 右边花朵的绘制方法与左边相同,但为了区分两
朵花的主次,右边花朵的颜色要比左边浅一些。

参考下面的步骤讲解，给牵牛花涂色吧！

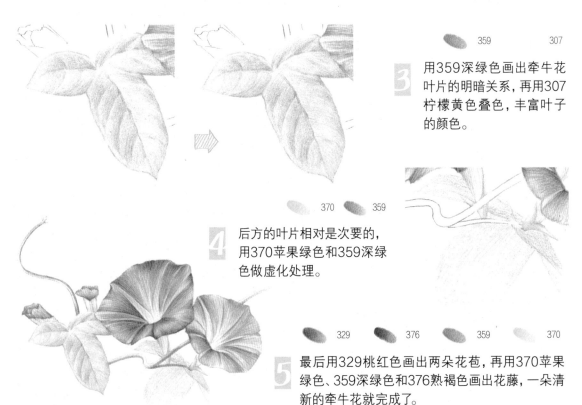

359　　　307

3 用359深绿色画出牵牛花叶片的明暗关系，再用307柠檬黄色叠色，丰富叶子的颜色。

370　　　359

4 后方的叶片相对是次要的，用370苹果绿色和359深绿色做虚化处理。

329　　376　　359　　370

5 最后用329桃红色画出两朵花苞，再用370苹果绿色、359深绿色和376熟褐色画出花藤，一朵清新的牵牛花就完成了。

写生

7.1 速写，练习形态捕捉和刻画明暗的能力

速写是一项培养造型综合能力的练习，因为是在绘画时间练习，画者必须对绘画对象进行快速分析和思考，抓准物体外形特征和明暗关系，并迅速把它描绘到纸上。长期的速写练习能让大家画得又快又精准。

◆ 盲画法

盲画法是指眼睛一直看着绘画对象，不看画纸，手跟着视线移动画出物体的轮廓线条。这种方法能锻炼初学者更加正确地观察物体，达到手眼协调，让我们能把看到的一切成功地转化到画纸上，从而提高对形体的感受能力和造型能力。

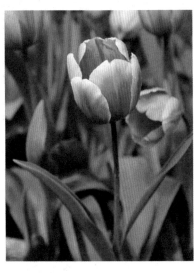

观察左图郁金香，用盲画法把它画到纸上。一开始画出的效果肯定不会好，但不要放弃，多加练习一定能有好结果。

盲画时要用连贯的线条来描绘物体轮廓，通过这样的练习能让速写中线条更加流畅，在以后起型的过程中也能画出顺滑流畅的线条。

◆ 简画法

生活中的物体大多都拥有复杂的细节，但是在速写绘画中需要对其进行简化处理，把重心放在物体最重要的整体轮廓上，这样才能更快、更准确地描绘出物体形态。

这丛树枝的叶片繁多，层次复杂，简化时只需用小椭圆画出前方叶片，后方叶片用波浪线勾勒出外形轮廓即可。

篮子表面的藤编细节有起伏和交叉，在简化时处理成并排的线段。

◆ 如何捕捉明暗

明暗关系是速写时要表达的另一个重点，但是速写图的明暗关系不用描绘得太细致，只要从整体出发，表现出大致的明暗灰关系就可以了。

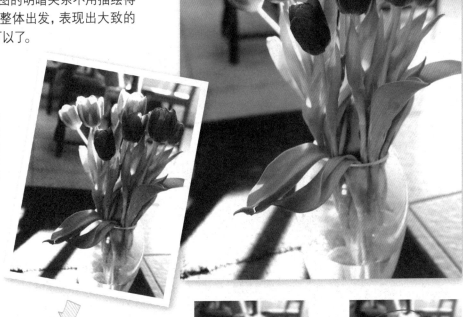

观察右边的郁金香花束，分析出它大致的明暗灰关系，然后用排线或者涂抹的方式把看到的明暗关系呈现到纸面上即可。

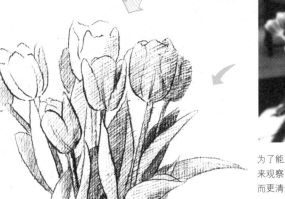

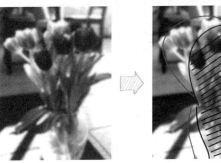

为了能更直接地从整体去分析物体的明暗关系，我们可以把眼睛眯起来观察画面，这时会发现细节会变得模糊，而物体整体的明暗关系反而更清楚地显示出来了。

在画速写时需要抓住物体整体的明暗灰来描绘，像这束郁金香主要用线条画出了花束的暗部和灰部，而花瓣上细微的明暗关系和叶片转折产生的阴影关系都不用描绘。

◆ 计时快速绘画

从简单的字面意义上理解速写，就是快速地写生创作，因此需要有一个时间观念，不需要用太多的时间进行细节刻画，绘画时表现出物体的大致轮廓和明暗关系即可。

可以根据描绘对象的难易程度来给自己定时间，简单的物体定时短一些，难的物体可以把时间定长一些。

画速写时一般把时间控制在15~20分钟，给每一步都定好时间，画完之后看看自己用了多长时间。

瓶中薰衣草

薰衣草斜斜地插在玻璃瓶中，在画速写时要快速地捕捉它们的形态特征和明暗关系，然后将它呈现到纸上。

薰衣草的细节很复杂，在描绘时可用简化法来处理，抓准花簇的大致形态后用曲线勾勒出轮廓即可。处于画面中间的薰衣草可以细致一些，画出一点花苞的细节。

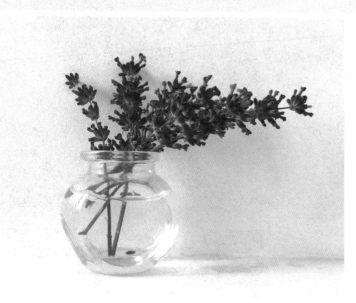

09:00

写生开始时计时为9点，这组静物难度不是太大，我们完成绘制大概需要15分钟，大家控制在30分钟以内就好。

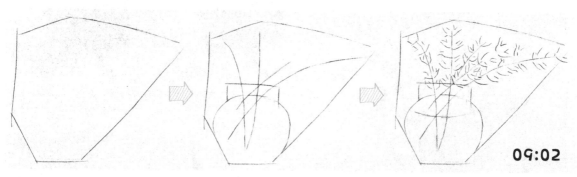

09:02

1 观察这组静物的形态，首先用直线定位出大致的外轮廓，然后简单地概括出圆形的花瓶形状和薰衣草交错的枝干。我们绘制时用时2分钟，大家可以控制在5分钟左右。

09:08

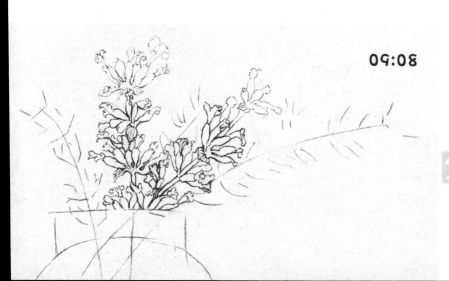

2 观察花朵形态，用弯曲的线条勾勒出中间两枝薰衣草的外轮廓。用时6分钟，大家可以控制在10分钟左右。

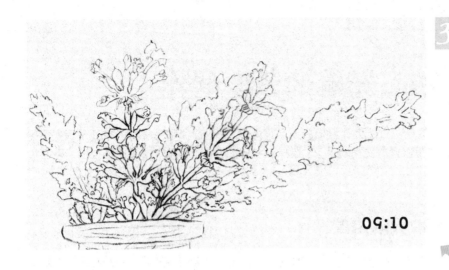

09:10

3 对处于花束后方的薰衣草进行简化，只需用曲线简单勾勒出外轮廓即可，不用画出小花苞的细节，可以用一些小弧线来概括后方花束的细节。用时2分钟，大家控制在5分钟左右。

4 用长弧线勾勒出花瓶，再用简单的线条勾画出瓶中的花茎和水面。用时2分钟，大家控制在6分钟左右。

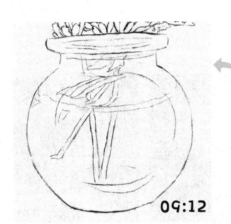

09:12

薰衣草

玻璃瓶

在画速写时，不会有太多细腻的细节和质感描绘。但是可以利用线条的变化去区分质感，例如可以用弯折的曲线画出薰衣草花簇表面的起伏，而玻璃瓶光滑的质感可以用长弧线表现。

5 观察投影的方向，分析出静物组合大体的明暗关系。用简单的线条将这种整体的明暗灰关系描绘出来即可，不需要刻画得太细致。用时3分钟，大家控制在4分钟左右即可。

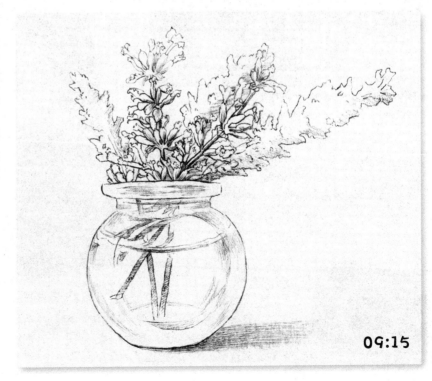

09:15

在写生时除了一些好用的绘画技巧能让我们的作品更好看之外,选择物品好看的角度来写生也是关键。我们在画一个物体时可以多角度地观察它,选择出它最美的一面来画,这样能给自己的画面加分哦。

◆ 多方位观察,选出最美的角度

在写生时,描绘的对象呈现出来的样子取决于我们观察的角度和站立的位置。因此我们可以尝试从不同的角度和距离去观察,然后选出自己觉得最美、最满意的角度再开始进行写生。下面以向日葵的写生为例,想要画一株笔挺、充满生机的向日葵,写生之前我们对向日葵进行了多个角度的观察,最后选择了其中一个角度。

A B C D

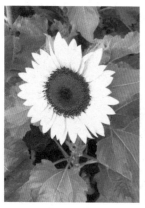
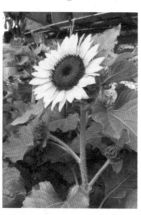

A角度的向日葵虽然清晰展现了花朵的形态,但几乎看不到花茎;B角度的向日葵花朵微微侧着,花茎笔直,叶片伸展的方向也很清晰;C角度的向日葵由于观察角度是由上往下,叶片和花朵有向下耷拉的感觉,不能展现出植物充满生机的特征;D角度是近距离观察向日葵,可以清晰地看到花朵细节,但是叶片的感觉却被弱化了。

经过对比和挑选,B角度观察到的向日葵最符合要求,因此就挑选这个角度写生吧!

在多角度观察物体时,可以借助相机或手机等拍摄工具把观察到的画面拍摄下来,然后进行对比和选择,从而挑出最美的角度。

7.3 学会取舍，让画面主体变得更突出

在写生时常常会遇到环境杂乱或者描绘一大堆组合物品的情况，这时我们需要清楚画面的主体是什么，然后通过取舍的方法来规划画面内容，舍弃一些次要的、影响画面效果的物品，让主体真正突显出来。

◆ 巧用取景法

取景法就是模拟一个画框，然后把这个框放到眼前，把它当成画纸，在观察物体的时候上下左右移动，直到画框中框选出的内容是自己想要描绘的内容，在写生时就把框选出的内容描绘到纸上即可。这种方法能快速地对杂乱的物品进行取舍，让画面有一个明确的中心。下面就为大家介绍两种简单的取景方法，以餐桌上的物体为例来示范具体做法。

手指取景法：把两手的拇指和食指分开成90°角，组合成方形区域来取景。

取景框取景法：用卡纸和透明塑料纸自制简易取景框。

取景时上下左右移动双手，选取入框的内容。向前或向后伸缩双手，可以决定物体在画框中呈现的大小比例。

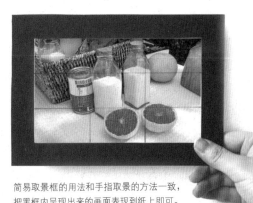

简易取景框的用法和手指取景的方法一致，把黑框内呈现出来的画面表现到纸上即可。

前面讲了两种取景方法,下面则为大家讲解在写生时应该如何做出取舍。当然在取舍之前需要考虑清楚自己想要描绘的主体物是什么。

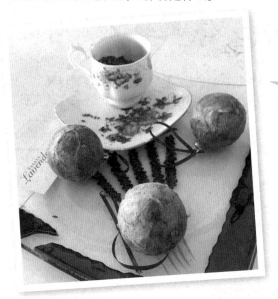

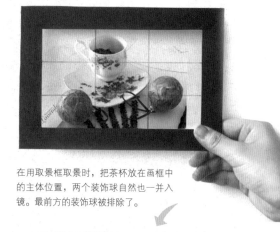

在用取景框取景时,把茶杯放在画框中的主体位置,两个装饰球自然也一并入镜。最前方的装饰球被排除了。

在写生时,首先观察画面,桌上是一套茶杯和三只装饰球,可把茶杯定位为画面主体,带着这种思路来做取舍。

在写生时就把这一部分描绘到画纸上吧!

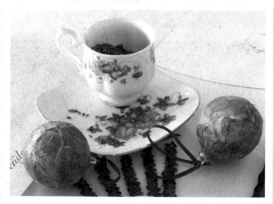

现在分别把取舍前和取舍后描绘的两个画面进行对比,分析一下它们的区别:

做出取舍前

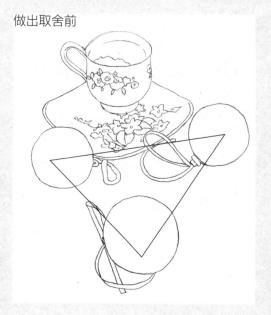

做出取舍后

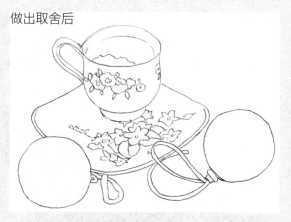

做出取舍前的画面把所有的物体都描绘到纸上,但由于最前方的装饰球较大,减弱了杯子的立体感,使画面焦点集中在三个装饰球形成的三角区域。

而做完取舍的画面明显使茶杯这个主体更突出了,虽然只减少了一个装饰球,但画面的主体物变成了茶杯,两侧装饰球在画面中成为了衬托的物体。

7.4 选色加减法，让画面效果更美

在画写生时选色是个大难题，很多时候我们并不能直接表现出看到的颜色，出于画面效果的考虑，经常会在实物颜色的基础上增加或减少颜色来让画面效果更美。

◆ 增加颜色

当写生对象的颜色比较单一时，为了丰富画面的颜色层次，通常会在描绘时添加一些颜色。注意添加的颜色不能和实物的颜色相差太大，通常增加邻近色和相似色。这样画出来的画面才会既有丰富的色调变化，又不会与实物相差太远。

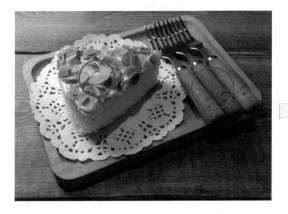

这个静物组合整体呈黄棕色，其中大部分为木头质感，色调比较相近，加上杏仁蛋糕的颜色也偏黄棕色，所以整个画面的颜色太过相近，画出来会显得比较单一。

在绘画时增加了颜色，给杏仁蛋糕增加了浅黄色让它更亮眼，也显得更有食欲。给叉子的木柄增加了棕红的色调，使它和托盘的颜色区分开来。

◆ 减少颜色

在观察物体时发现一些较脏乱的灰色或深色时，最好不要原封不动地画出来，此时可以考虑将这部分颜色减去，这样画面效果会更干净。不过去色的前提是去掉这些颜色不会影响物体本身的固有色。

苹果表皮的大红色在暗部形成了较明显的棕色，如果用棕色来描绘一定会把画面画脏。

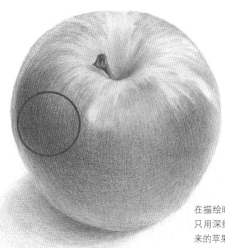

在描绘暗部时把深棕色去掉，只用深红色来表现暗部，画出来的苹果颜色则比较干净清新。

杏仁蛋糕

杏仁蛋糕组合的写生具有一定的难度，颜色的选择是重点，让我们一起为杏仁蛋糕做选色加减法，让它看上去更可口吧！

绘画要点

绘画要点

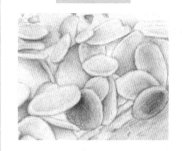

杏仁蛋糕的杏仁片需要增加丰富的颜色，以便让它看起来更有食欲，刻画的时候注意选择暖色调，分清层次感。

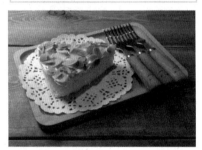

使用颜色

杏仁：	307		314		309		316		392
蛋糕：	339		314		309		387		
衬纸：	354		396		387				
叉子：	309		397		344		314		387
	376		378						
盘子：	307		392		387				

• 辉柏嘉115858 = 红辉

杏仁片颜色分析：

照片颜色：

309　照片中杏仁片底色可用309中黄色。

392　杏仁片的暗部可用392印度红色。

增加颜色：

307　用307柠檬黄色给杏仁片亮部加色，使其颜色更鲜艳。

314　添加314深橙色给杏仁片涂过渡，用同类色丰富色彩的变化。

316　用316朱砂红色增加暗部暖色，使其看起来更有食欲。

307

1 用307柠檬黄色为杏仁片涂上一层黄色，这样杏仁片的亮度就增加了。

309

2 再用309中黄色给杏仁片分层次，加强重叠起来的暗部位置。

316

3 用316朱砂红色加深杏仁片的层次感，使每片杏仁片的过渡更加均匀了。

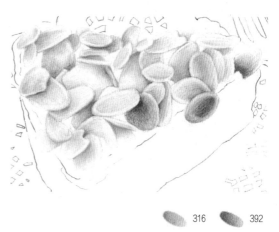

316　392

4 用392印度红色和316朱砂红色给杏仁加深暗部，烤焦的感觉就画出来了。

我们画食物时通常会主动加上一些暖色，添加了307柠檬黄色、314深橙色和316朱砂红色的杏仁片看起来更有食欲，让人觉得美味可口。

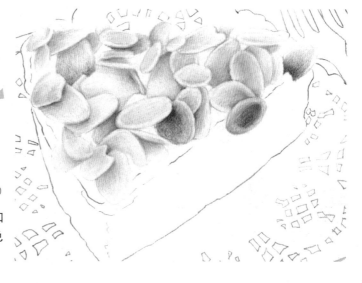

370

5 最后用370苹果绿色给杏仁片加上一层淡淡的绿色，让画面颜色看起来更丰富。

蛋糕颜色分析:

照片颜色:

307　307 柠檬黄色是蛋糕部分的底色。

314　314 深橙色是照片中蛋糕部分的过渡色。

396　照片的暗部会看见一些 396 冷灰色。

减去颜色:

396　减去照片中看见的 396 冷灰色,以免将画面变脏。

增加颜色:

309　添加 309 中黄色丰富蛋糕的渐变。

387　添加 387 赭石色加强明暗对比,还可以用来刻画细节。

316　添加 316 朱砂红色,让蛋糕颜色更饱和。

339　用 339 粉紫色替代 396 冷灰色来刻画灰部的颜色,紫色与黄色是对比色,不会显脏。

309　339

6 用339粉紫色涂出奶油的暗部,不用396冷灰色,以免将画面涂灰。用309中黄色涂出蛋糕底色,缝隙的部分可以轻轻刻画一下。

314

7 用314深橙色在蛋糕的边缘部分适当加深,增强明暗对比。

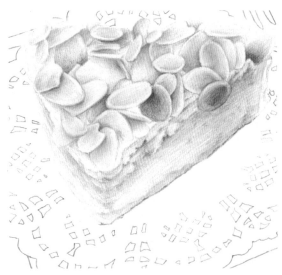

注意在刻画蛋糕细节的时候,要有意识地用笔尖加深底面缝隙处,蛋糕上凹凸不平的部分也要刻画到位。

 339　387

8 用339粉紫色加深暗部,最后再用387黄褐色给蛋糕涂上一些孔洞,稍微有一点就好。

衬纸颜色分析：

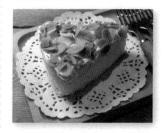

照片颜色：

 396　照片上衬纸的主要颜色是396冷灰色。

387　照片上衬纸镂空的部分，其颜色主要是387黄褐色。

减去颜色：

 396　为保持衬纸的纯净，减少396冷灰色的比重，轻轻涂一下即可。

增加颜色：

 354　给浅蓝色调的衬纸增加一层淡淡的蓝色，这样会使衬纸看起来更纯净。

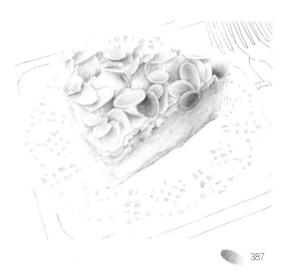

387

9 用387黄褐色给衬纸镂空的地方涂上底色，这部分是露出来的木盘的颜色。

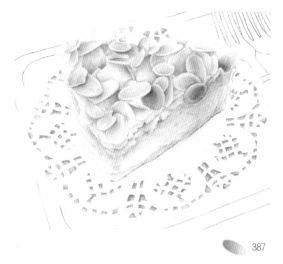

387

10 继续用387黄褐色稍微刻画一下镂空的边角，近处的颜色深一些，远处的颜色浅一些。

涂完354松石蓝色后，可以再用396冷灰色画一下盘子的边缘，轻轻勾勒出边缘细小的块面，以凸显这张镂空衬纸的厚度。

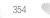 354　　396

11 用354松石蓝色浅浅画出蛋糕在纸上的投影，再用396冷灰色稍用力刻画蛋糕与衬纸接触的部分，以增强蛋糕的立体感。

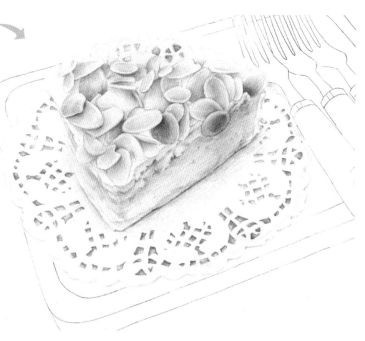

叉子颜色分析：

照片颜色：

 397　照片中叉子的底色是 397 深暖灰色。

 387　照片中叉子柄的固有色是387黄褐色。

 376　照片中叉子柄的暗部颜色是 376 熟褐色。

增加颜色：

 309　给叉子与叉子柄加上 309中黄色，以增加叉子整体的亮度。

 378　改用 378 赭石色涂叉子的固有色，可以让叉子的色调变暖。

 344　用 344 钴蓝色加强叉子金属部分的暗部，体现立体感。

397　378

12 用397深暖灰色和378赭石色给叉子铺上底色，留出叉子细小的高光以及反光。

397　378

13 用397深暖灰色加强叉子的明暗关系，稍微刻画暗部边界。再用378赭石色画出叉子柄的立体感。

309

14 用309中黄色给叉子整体浅浅地铺一层暖色调，叉子金属部分的黄色是蛋糕的反光。

用 387 黄褐色加深叉子暗部，这是木盘反射到叉子上的环境色，在这一步可以先画出来。再用 344 钴蓝色刻画叉子的金属质感，在叉子最暗处仔细刻画，边缘转折部分的线条要干净利索，这样才会有金属的坚硬感。

376　344　387

15 用387黄褐色和344钴蓝色刻画叉子的金属质感，最后用376熟褐色画出叉子上可爱的笑脸，给叉子增加趣味。

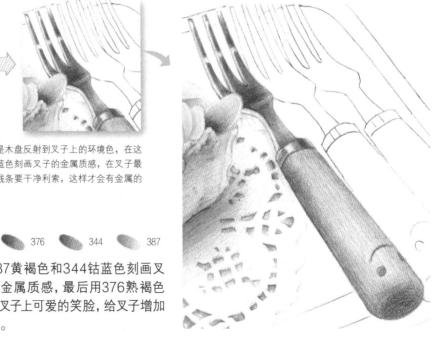

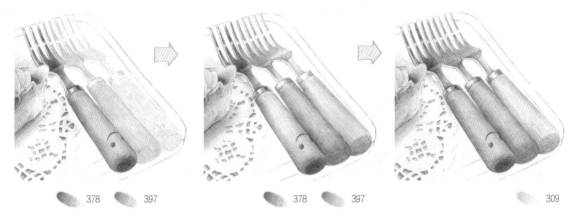

| 378 | 397 | 378 | 397 | | 309 |

16 用378赭石色和397深暖灰色以同样的方法给另外两把叉子涂上底色，再继续用378赭石色和397深暖灰色加强叉子的明暗关系，接着用309中黄色给这两把叉子画上反光。

| 378 | 387 | 344 |

17 用378赭石色加强叉子柄的明暗关系，暗部用笔尖仔细刻画，让色彩均匀过渡，以增强转折的感觉。再用387黄褐色给两把叉子的金属部分涂上一层暖色调，最右边的叉子要涂得多一些。

用344钴蓝色刻画金属转折，注意留出叉子上的反光分布，这些反光可以很好地将3把叉子的层次区分开，看上去不会像是连在一起的。

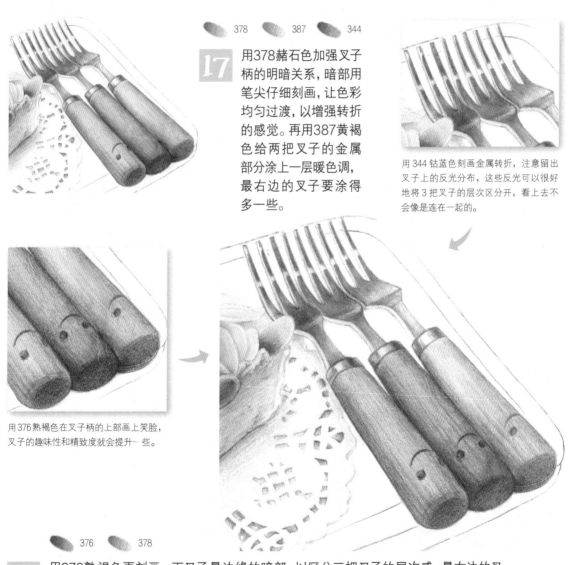

用376熟褐色在叉子柄的上部画上笑脸，叉子的趣味性和精致度就会提升一些。

| 376 | 378 |

18 用376熟褐色再刻画一下叉子最边缘的暗部，以区分三把叉子的层次感，最右边的叉子最浅，刻画的时候要注意减轻下笔力度。再用378赭石色画出叉柄上的纹理，这样才能更好地体现木头的质感。

盘子颜色分析：

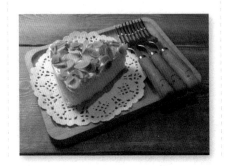

照片颜色：

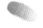 387

照片中木盘的固有色可以用387黄褐色描绘。

增加颜色：

307 可以增加307柠檬黄色，用于增强盘子的亮部。

 392

增加392印度红色来刻画盘子的暗部，加强明暗关系的对比，凸显立体感。

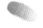 387

19 用387黄褐色画出盘子大致的明暗关系，叉子遮挡的部分颜色稍深一些，边缘转折处也可以用笔尖细致刻画一下。

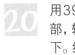 392

20 用392印度红色刻画盘子外侧暗部，转折边界的地方用笔尖加强一下。继续用392印度红色画出叉子在盘子内部的投影，挨着盘子的部分深，悬空的部分逐渐变浅。

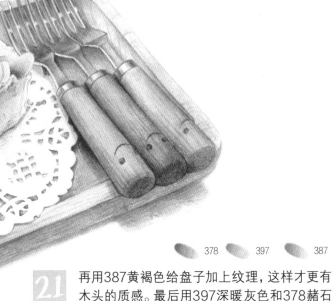

378　397　387

21 再用387黄褐色给盘子加上纹理，这样才更有木头的质感。最后用397深暖灰色和378赭石色给盘子画上投影。

7-5 质感和细节的刻画，增强画面真实度

为什么有的画面可以达到以假乱真的效果？因为这些逼真的画面不仅精确地表现了物体的质感，还描绘出了精致的细节，这就是让画面以假乱真的诀窍。

◆ 描绘出物体的质感

在写生时一定要仔细分析物体的材质，例如是光滑的、粗糙的或是透明的，在绘画时一定要突出物体本身的质感，这样才能达到"真实"的绘画效果。

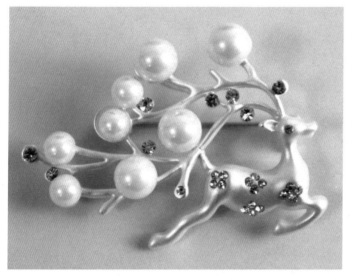

圆润的珍珠有着细腻的质感和柔和的光泽，在绘画时要用均匀的笔触画出柔和的颜色渐变。

小鹿的身体是金属质感，它有着强烈的明暗对比、明显的高光和明暗交界线。上色时要注意表现出这些特点。

图中的胸针有两种质感，圆润光滑的珍珠和金属材质的小鹿。

◆ 画出精致的细节

观察写生对象时一定要认真仔细，对一些小细节的描绘常常能给画面加分。描绘出来的细节越细腻，画面就会越逼真。

金属鹿角虽然纤细，但是为了让它立体起来，在上色时要细致地描绘出厚度，这样的细节能让鹿角更立体真实。

小鹿身休上小钻石虽然面积较小，但是每一颗钻石都有亮面、暗面和高光，把这些细节表现出来，画面的精致度就能得到提升。

小鹿胸针

要画出一个逼真的小鹿胸针，首先要注意的就是画出它的质感，珍珠与银的质感刻画到位了，胸针的立体感与真实感也就出来了。

珍珠胸针刻画的要点是珍珠温润柔和的质感以及银质小鹿的金属质感，刻画的时候一定要把质感表现到位。

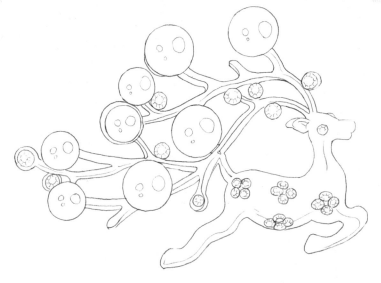

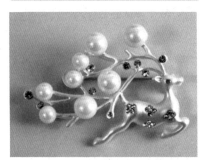

使用颜色

珍珠：		347		397		307		339	319
鹿角：		347		397		344			
身体：		347		397		344			
钻石：		345		397					
投影：		347		397					

· 辉柏嘉115858 = 红辉

397
339
347
319

用397深暖灰色笔尖柔和地画出珍珠的明暗交界线，再继续用397深暖灰色加深，并均匀地涂出一点过渡。接着用319浅洋红色在右边轻轻叠加一层，最后用347天蓝色叠加环境色。

1 用397深暖灰色画出珍珠的明暗交界线，再继续用397深暖灰色加强明暗交界线，并均匀过渡。接着用319浅洋红色和347天蓝色为珍珠加上反光。最后用339粉紫色和397深暖灰色稍微刻画交界线最深处，以加强珍珠的立体感。

我们可以把珍珠看成一颗球体，它本身高光、亮部、灰部、暗部的过渡都是柔和的，在绘制的时候一定要注意下笔力度，不能像画金属物体一样使劲刻画，而要用柔和的笔触绘制，这样才能表现出珍珠的质感。

小鹿胸针的珍珠有很多颗，一眼看去可能难以下笔，但是有的珍珠画法大致相同，我们可以按图示①到③的顺序对它们分组绘制。

397

2 用397深暖灰色按照同样的方法给后面几颗珍珠上色，到后面几颗的时候可以有意识地虚化，这样能让视线集中在前面几颗珍珠上。

后面几颗珍珠可以有意识地虚化处理，整体颜色都可以比前面的更浅一些，但是立体感仍然要表现出来，这样视线集中在前面几颗珍珠的同时它们本身的立体感也体现了。

397　　339

3 接着用397深暖灰色和339粉紫色加强珍珠的明暗交界线，要控制下笔力度，表现出珍珠柔和的质感。

347　　339　　319　　307

4 用347天蓝色、339粉紫色、319浅洋红色和307柠檬黄色给珍珠轻轻叠加上环境色，叠加的时候沿明暗交界线轻轻过渡，仅在珍珠边缘轻轻叠加一层浅浅的柠檬黄色即可，不可过重。

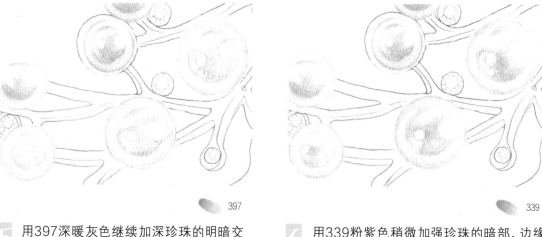

397

5 用397深暖灰色继续加深珍珠的明暗交界线,轻柔地过渡,最后一颗珍珠可以比前面的浅一些。

339

6 用339粉紫色稍微加强珍珠的暗部,边缘部分轻柔地过渡一下。

339　　347

7 在珍珠上轻轻叠加一层347天蓝色,加强珍珠的环境色。再用339粉紫色加强珍珠的立体感,仍然要记得控制力度。

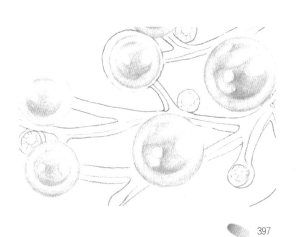

397

8 用397深暖灰色稍微刻画一下珍珠的明暗交界线以及外边缘轮廓,刻画的时候记得要加上轻柔的过渡,这样珍珠的边界也就清晰了,立体感也体现了。

照片中的钻石很小,并且切割面很多,反光细碎,分不清块面。绘制时可以先将细碎的块面整合,再用一个统一的颜色来概括。

345

9 再用345湖蓝色按照块面给钻石加上环境色,坚硬的转折用笔尖稍微刻画一下就可以了。

397

397

10 用397深暖灰色分出鹿角大致的明暗关系，暗部先概括出来，其他部分暂时留白。

11 用397深暖灰色加强鹿角的明暗交界线，稍用力刻画，以初步体现银质鹿角坚硬的金属质感。

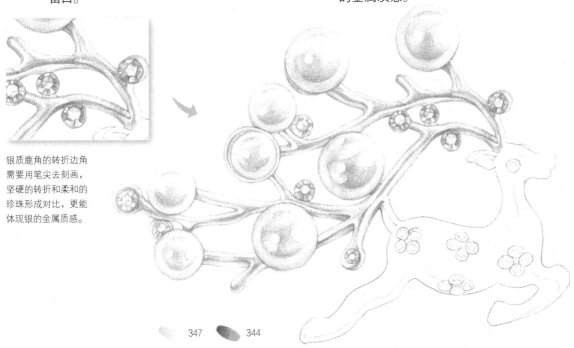

银质鹿角的转折边角需要用笔尖去刻画，坚硬的转折和柔和的珍珠形成对比，更能体现银的金属质感。

347 344

12 用347天蓝色为鹿角加上环境色，银的高光部分留白，更能体现出金属的强高光。再用344钴蓝色强调明暗交界线，用笔尖刻画鹿角的转折处，坚硬的金属质感就更加明显了。

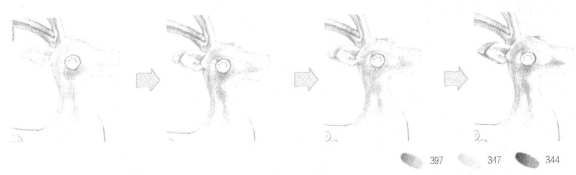

397 347 344

13 小鹿头部的绘制方法与鹿角相同，先用397深暖灰色绘制出大致的明暗关系，再继续刻画加深明暗交界线。接着用347天蓝色叠加蓝色的环境色。最后用344钴蓝色色铅笔的笔尖刻画小鹿头部转折的最深处。

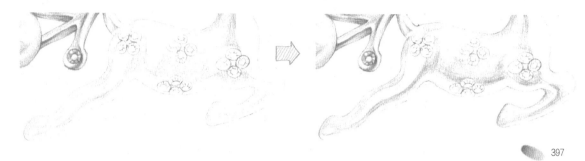

397

14 鹿身用397深暖灰色分出大致明暗关系，并继续加强鹿身上的明暗交界线，初步体现立体感。

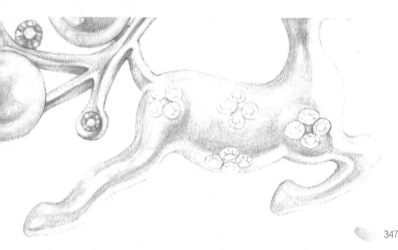

347

腿部的转折同样用344钻蓝色铅笔的笔尖刻画，坚硬的转折是金属质感的显著特征。

15 接着用347天蓝色给小鹿加上环境色，叠色的时候注意高光主要部分仍然留白，蓝色只需要浅浅过渡一些到高光部分就好。

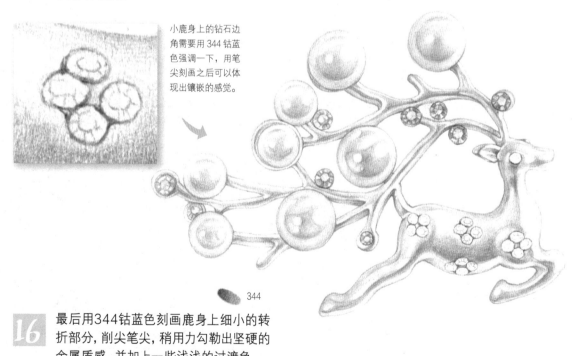

小鹿身上的钻石边角需要用344钻蓝色强调一下，用笔尖刻画之后可以体现出镶嵌的感觉。

344

16 最后用344钻蓝色刻画鹿身上细小的转折部分，削尖笔尖，稍用力勾勒出坚硬的金属质感，并加上一些浅浅的过渡色。

397 345

小鹿肚子下方的钻石可以虚化处理，让视线主要集中在上方的钻石上。

17 小鹿身上的钻石画法和前面的一样，先用397深暖灰色分出大致的块面，接着用345湖蓝色叠加一层蓝色，并刻画钻石坚硬的转折即可。

小鹿的投影用396冷灰色打底，沿着小鹿的轮廓浅浅铺一层底色，笔触要细腻，下笔力度要轻，均匀过渡即可。

 344

18 再用344钴蓝色将小鹿所有需要加深的转折整体刻画一下，整体调整之后小鹿的立体感也会更统一。

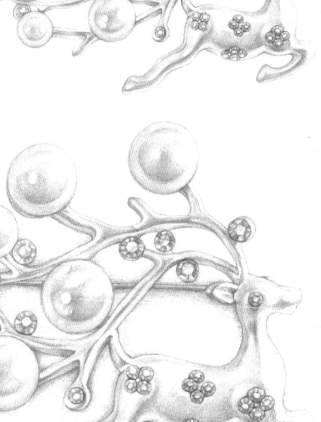

 345

19 最后用345湖蓝色给小鹿的投影加上环境色，一个形象鲜活的小鹿胸针就完成了。

自我检测

检测你的"战斗力"—— 和风小摆件

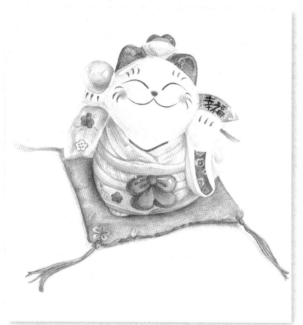

使用颜色

头和爪子:	349		396		321
	319		399		

衣服和 配饰:	349		319		339
	321		383		309

垫子和 投影:	321		392		399

• 辉柏嘉115858 = 红辉

案例考察点

①考察是否能画出陶瓷质感。
②考察是否能描绘出细节。

◆ 绘制方法 ◆

396　349　321　399

1 先用396冷灰色涂出猫咪脸部大致的明暗关系，再用349深湖蓝色轻轻叠加，最后用321大红色和399黑色涂出五官。

319
309　339

2 用319浅洋红色画出衣服的底色，再用309中黄色涂出腰带，注意明暗关系。最后用339粉紫色加深暗部。

319　321　349

3 用319浅洋红色加深衣服底色，用321大红色加深暗部，注意根据起伏区分明暗。再少用一点349深湖蓝色给圆球左边涂上反光。

321 349

4 用321大红色和349深湖蓝色给衣服上的小花朵涂色，把笔削尖才能涂出精致的感觉。

陶瓷的颜色过渡是柔和的，高光明显但不强烈，适当的反光也能凸显陶瓷的质感。

392 383

321 309

5 用321大红色为蝴蝶结涂色，再用392印度红色加深明暗关系，用383土黄色画出扇子，最后用309中黄色画出黄色的细节部分。

396

6 用396冷灰色为垫子上画上投影，整个和风小摆件的立体感就更加明显了。

基本合格

○ 画出了光滑的感觉,细节很丰富。

✕ 高光不够明显,陶瓷质感不够。

如何改善画面:

处理陶瓷物体的高光时,要注意留白,将留白部分周围刻画一下即可。

继续加油!

○ 脸部有立体感,颜色选择正确。

✕ 笔触太粗,过渡不细腻,缺乏陶瓷质感,脸部之外都没有立体感。

如何改善画面:

让颜色的过渡更加柔和一些,削尖色铅笔,用笔尖轻轻描绘,控制下笔力度,不要画得太用力。